水彩技法圖解

新形象出版事業有限公司

目　錄

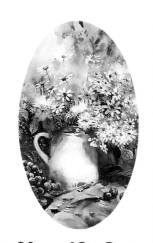

序

彩畫是一個一般人都相當熟悉的名字。

我們從國小、國中的美術課中都會學習到它，

而高中、高職及大專院校的美術相關科系，更是將其列為

重點的教學課程。

水彩畫雖是起源於歐洲，但因其與中國的水墨作品

有許多相似之處，這使我們有一份極親切的感覺。

近年來相關的資料相當的齊全，不管是本土的畫家所出版的書籍、

畫冊，或是國外進口的原文書籍，都提供

了初學者一條良好的學習管道。

本書全文共三大部份，

從基本概說到作品的範例，多是一般初學者較容易遇到的問題，

希望能對於初次學畫者提供

一點學習上的幫助。而本書最後，承蒙各位繪畫界先進提供精良作品數十幅

作為欣賞、觀摩之用，不勝感激。

本書能順利出版，特別感謝金老師哲夫、

鄧老師國清、鄧老師雪峯、鄭老師正慶、

唐老師健風，李老師沛等師長及母校的學長、學弟們大力支援，

並感謝內人燕蘭在全書的編寫過程中

，雖已身懷六甲，亦不辭勞苦，協助校對工作。

並感謝「學校美術社」、「邁恩美藝術工作坊」石志明先生，

在器材的提供、作品的洽借上大力幫忙。

出版這本書是筆者的第一次嘗試，文中或有未盡理想，或是立論錯誤之處，

希望各位先進能不吝指正，

以供日後改進，並祝各位先進畫藝精進。

張國徵1995年七月於台北

緒　　論

一、水彩的特性

水彩畫是現今多種藝術表現方法的一種。早期它不過。是做為油畫作品的**草稿**來使用，漸漸的經過一輩偉大的水彩畫家不斷努力，水彩畫已和**油畫**，素描等作品一樣，在藝術上占有一定的**獨立地位**。

如同它的名字一般，「水彩畫」在字面上的解釋，乃是以「水」為媒介，它具有**輕便**、**迅速**、**輕快**的特性，故深受一般人的喜愛。水彩畫的技法眾多，這也其迷人之處，但通常都是以透明水彩畫法為主，以下提出水彩畫中的，「**輕便**」，「**迅速**」，「**輕快**」等特性，分述如下：

一、輕便：

水彩畫使用的工具不多，比起油畫，它有**攜帶方便**的優點。早期荷蘭人的水彩風氣相當鼎盛，隨著旅遊寫生的方式，荷蘭人遊歷四海，在十八世紀開始，將這種繪畫形式帶入**英國**，可見水彩具有最基本的**攜帶輕便**之特性。看見一處美麗的景物，就可以立即將其描寫下來，畫後又能快速乾燥，不似油畫作品，乾燥速度慢，又不便於攜行。

二、迅速：

「**水彩畫**」具有**快速描寫**的能力，如想要在極短的時間內畫出太陽出

輕便／水彩畫的工具，極為簡單便於攜帶。

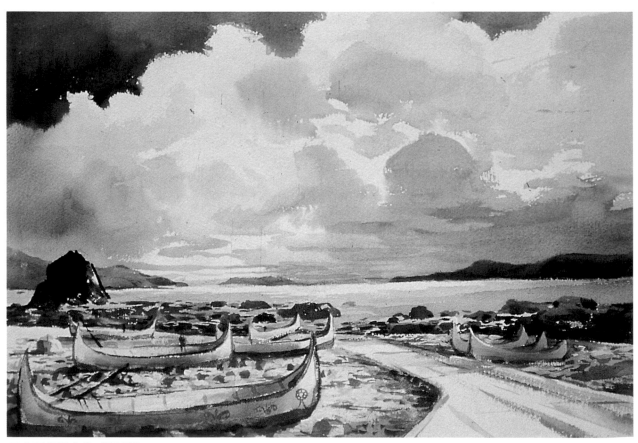

長空下的獨木舟／張國微

■**迅速**／水彩畫能迅速的，記錄短暫的影像及瞬間的光影變化。

來的那一瞬間，水彩**快速乾燥，便於疊色**的特性，就能捕捉短暫的**光影變化**，這種迅速的特性，絕不是其它形式的繪畫可比美的。

三、輕快：

「**水彩畫**」因為是用**水**為媒介，所以可以做出大片**渲染**的**濕潤效果**，也能用幾個單純的顏色及簡單的**筆觸**畫出景物的**明暗、光影**與**質感**。

「**水彩畫**」除了以上的特點外，還有一點值得一提的是，它具有很強的**溶合性**，不論是**水性顏料、油性顏料、粉彩**或是其它的物質，都可以混合水彩使用，利用不同的材料，可以創造出許多不同的效果，所以說水彩畫和其它美術用品或生活雜物的「**溶合性**」相當強。

再就水彩的技法表現上來談，除了傳統的**重疊、縫合、渲染、平塗、不透明水彩**之外，也可借重外物的協助，來達到特殊技巧的效果，如**加鹽**可產生雪花的感覺、**加水滴**可得到水份迴流的效果、其它如**加膠、裱貼**等都可以創造出千變萬化的效果來，難怪水彩畫不但為美術專業者所喜愛，就連一般業餘者亦拿它來做為日常生活的消遣。

水彩畫在早期，不論是**題材**或**器具**上較為傳統。當邁入**二十世紀時**，經過一羣偉大的水彩畫家，如美國的鄉村畫家**魏斯**（Andrew Wye-th）及**保羅・堅金斯**（Paul Jen Kins）等人不斷的努力，在**題材**的選擇上已和傳統的水彩大不相同了。而**壓克力顏料**誕生後，更將水彩的使用材料帶入一個新的紀元。

水彩畫的發展歷史，不過是最近幾百年間的事情而已，而20世紀水彩畫已是到了蓬勃發展的地步，這除了一羣偉大的水彩藝術家們努力外，最重要的，還是水彩本身的特性就具有一股無法抵擋的魅力。

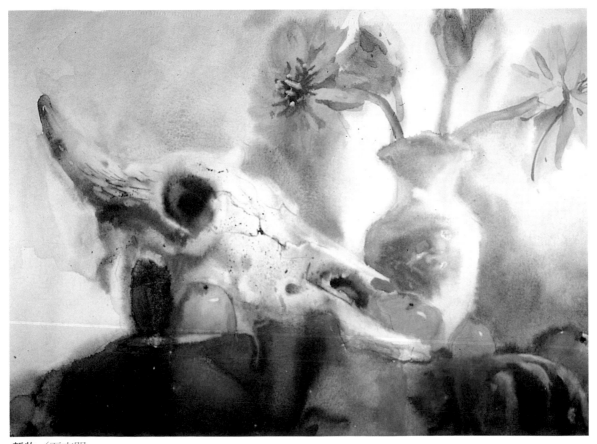

靜物／石志明

■**輕快**／水彩以「**水**」為作畫時的主要媒介，具備快速乾燥的特性
　　其中尤以渲染畫法，最能表現水彩畫的特質。

7

二、工具介紹

一、紙

紙 在水彩作品中，是關係作品好壞的一個相當重要產品。它和我們平時看到的一般紙張不同，它具有粗糙的表面，有的水彩紙具有**橫條紋**、有的具有**顆粒**、有**粗紋**、有**細紋**，每一種不同的質料有其不同的效果。水彩紙的磅數各有不同，一般磅數的記算法乃是指一令紙（約500張左右）的總重量來記算，磅數量越重其紙張越厚，反之磅數少者，其紙張越薄。

再以張面粗細來比較，可分為**粗面紙**（rough）**細目紙**（fine'-grained'）種。粗面紙一般都是使用**冷壓**的方式製造，**表面粗糙**，對於**水份的控制**，及**發色**方面，具有極佳的效果；細目紙是熱處理的方式製造，表面較為平滑，水份容易在畫面上流動，不易控制。

理想的水彩紙其必須具備**潔白**，**紙面粗糙、紙中的纖維要緊密**，但不論是具有何種特性的紙張，最重要的是要適合自己的使用習慣。目前在市面上，我們可以買到以單張的方式及整本的方式出售，前者尺寸較大，而後者較合適外出寫生使用。

水彩畫紙的保存，平時應平放在**乾燥、陰涼**的地方，避免發霉及長斑點，也應避免陽光的直接曝曬，避免

■ARCHES水彩紙

■博士水彩紙

■WATSON水彩紙

■日本水彩紙

■布紋水彩紙

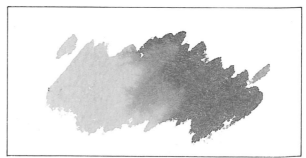
■英國水彩紙

紙質纖維變脆。作品完成後避免用**捲**的方式收藏,尤其不透明水彩,有些部份採大面積厚塗的方式,如果捲起來收藏,易使顏料龜裂。

筆者平時較喜歡使用**法國ARCHES畫紙**,具有表面粗糙、紙質強韌、顏色畫上去後發色極強,並有乾燥後不變色的好處。另外一種**WATSON畫紙**,也是筆者喜歡使用的,它具有能輕易洗去、修改的好處,紙質非常強,耐洗,唯一的缺點顏色乾後,色彩會有一點褪色的感覺,所以在上色時色彩要用重一點,以上提出這兩種紙的特性,供大家參改使用。

一般來說,磅數大的紙張,個人認為經過水份濕潤後較不易起皺,比較合適用在**渲染**及**縫合法**上;磅數少的紙,較合適畫**重疊法、平塗法**。不管紙張特性為何,紙張的選擇應以適合自己的習慣為主,當然好的紙張,價格較昂貴,但必有其價值,各位應多加比較。

■ARCHES300磅紙
磅數多的紙,經水濕潤後,依舊平坦較適合渲染法及縫合法

■ARCHES-185磅紙
磅數少的紙,經水濕潤後,畫面變皺,較適合使用在重疊法或乾筆法。

■畫紙收藏,應避免用捲的,以專門製作的紙櫃平放

全開	1091×787	5 K	454×318
對開 2 K	545×787	8 K	272×393
3 K	363×787	16 K	272×196
4 K	545×393	32 K	136×196

■畫紙大小概略尺寸表 單位／mm(未裁切之前之尺寸)

三、顏料

顏料的成份大多是從動物骨骼、植物及礦物中提煉出來的。近年來，由於化學工業的進步，有許多顏料的成份已可由人工製造出來，大大的提高我們在選擇顏色時的多樣性。一般顏料的成份是由3種不同功能的物質組成，即是**色料**、**膠著劑**及**水**。色料為顏色本身的基本色素，而膠著劑一般都是以阿拉伯膠為主，以上2種組合後，再經過水的稀釋，達到一種色彩的表現。

顏料約可分成二大類，茲分述於後：

一、著色性顏料：

乃是使用**粉狀沈澱物質**所製造的，紙面的附著能力差，顏色較易褪色及脫落。

二、染色性顏料：

乃是以**染料**為主要成份，對紙張有極佳的滲透能力，著色後不易被洗去或是脫落。

顏料在製作上又可分為**流質**、**固態餅形**兩種。流質類的顏料多半是裝在錫管內，便於携行，而固態餅形類大多是以**濃縮**的方式製造，故其顯色功能較佳。顏料平時是以12～20色的包裝方式出售，也有供專家使用者，多達百餘色。另有一種**不透明水彩**，它是使用高純度的色料製造出來，具有很強的覆蓋能力，在使用上可以彌補水彩因過於透明而沒有重量感的缺憾。

水彩的色系可分為**紅**、**黃**、**藍**、**靛**、**赭**等，每個顏色的特性都不相同

不透明水彩
■法國Pebeo廠出品之不透明水彩，具有很好的覆蓋能力。

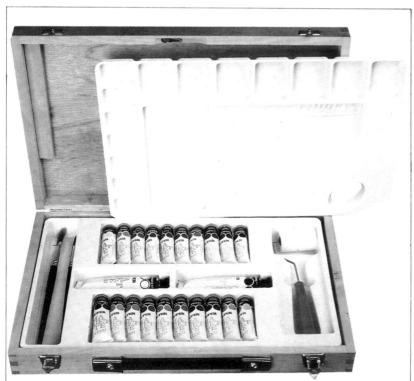

■法國Pebeo廠出品的水彩顏料。
左圖／以木盒裝置的水彩顏料
右圖／餅型顏料，為一種濃縮的顏料，彩度相當高。

，初學者應時時記住其特性，才能發揮顏料的功能，成就一幅好的作品。

　　顏料的保存，平時應放在較陰涼的地方，使用後要將調色盤清洗乾淨。每次作畫時，應擠適量的顏料，儘量不要殘留顏料，因為顏料經長期乾涸後易生氧化，對日後再使用時的發色有很大的影響。

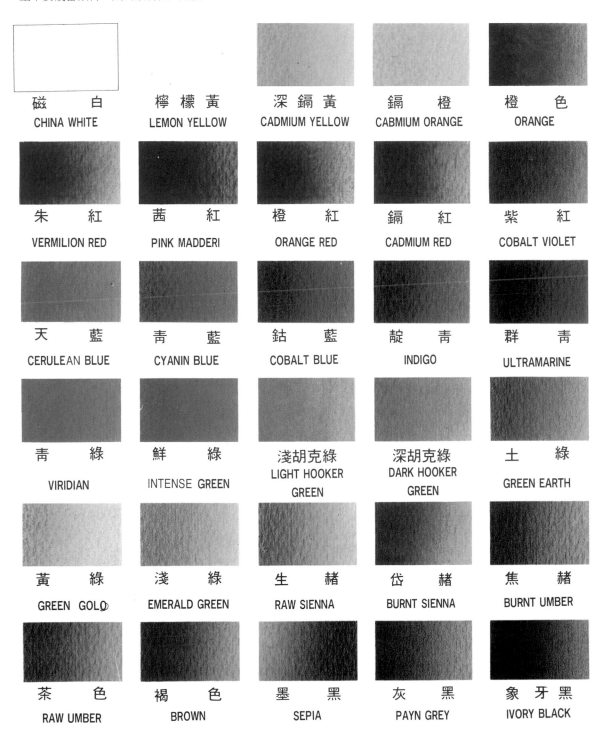

磁　白	檸檬黃	深鎘黃	鎘　橙	橙　色
CHINA WHITE	LEMON YELLOW	CADMIUM YELLOW	CABMIUM ORANGE	ORANGE
朱　紅	茜　紅	橙　紅	鎘　紅	紫　紅
VERMILION RED	PINK MADDERI	ORANGE RED	CADMIUM RED	COBALT VIOLET
天　藍	靑　藍	鈷　藍	靛　靑	群　靑
CERULEAN BLUE	CYANIN BLUE	COBALT BLUE	INDIGO	ULTRAMARINE
靑　綠	鮮　綠	淺胡克綠	深胡克綠	土　綠
VIRIDIAN	INTENSE GREEN	LIGHT HOOKER GREEN	DARK HOOKER GREEN	GREEN EARTH
黃　綠	淺　綠	生　赭	岱　赭	焦　赭
GREEN GOLD	EMERALD GREEN	RAW SIENNA	BURNT SIENNA	BURNT UMBER
茶　色	褐　色	墨　黑	灰　黑	象牙黑
RAW UMBER	BROWN	SEPIA	PAYN GREY	IVORY BLACK

五、裝裱

當我們完成一幅作品後，常在自己滿意的情形下，將作品進行裝裱。水彩作品的裝裱，不像國畫作品的裝裱那麼複雜，我們通常會交由裱畫店來處理，市面上的裱畫框，種類眾多，我們應依自己作品的整體**色調**和**風格**來選擇畫框。早期的畫框有**木質**及**鋁質**等材質，現今多以木質的畫框為主，因為木質畫框裝飾的圖案上有較多變化的空間。**襯紙**顏色選擇，以**素色**及**中間色**調者為佳，在選擇時應視作品的**色調**來考量，使用何種顏色襯紙較好。

每個學畫的人，除了磨練自己繪畫技巧之外，對於裝裱也要有所認識。市面上的裝裱店，素質不一，裝裱的精細程度也有不同，在選擇時應以信譽良好的裝裱店為主。

作品裝裱完成後，最好在背面裝上一塊三夾板，以防止作品因時間久後而產生變形的現象。

■ 裝裱用的襯紙，有些具有酸性，會對壓克力透明板產生如圖中的雪花斑點。

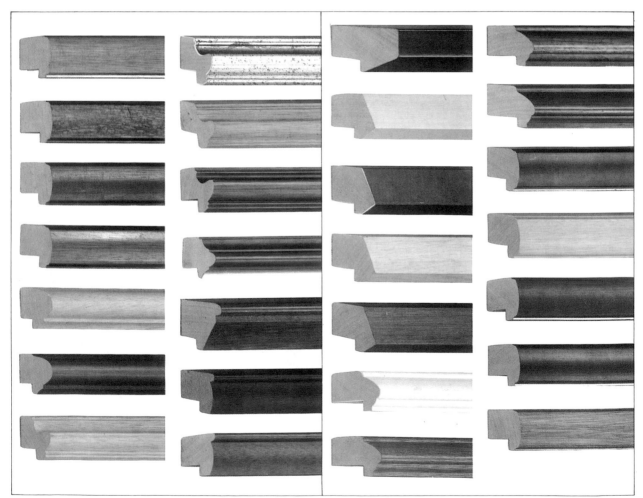

■ 各類裝裱用的畫框，樣式繁多，在裝裱時，應視作品的整
體色調、風格來選擇適合的畫框（三合框藝社提供）

基 本 概 念

色彩的機能：

補色殘象：所謂補色殘象乃是指我們在一張無色彩的白紙上加上一小塊黃色的圖樣，當我們凝視約一分鐘後迅速拿開，白紙上會隱約出現一塊藍色圖樣，這種透過眼睛視網膜的影響而出現的色彩變化我們稱其為「補色殘像」。

補色：所謂補色是指在色環表中相對之色彩，如紅色的補色是綠色、藍色的補色是橙色，補色的色彩相配合時畫面上的色彩會變的相當強烈，有時會使人眼睛產生不舒服的感覺。

對比：人類的感覺器官受到兩種不同色彩的刺激時會發生錯覺，感覺強烈的會更強烈，感覺弱的會更弱，此種現象稱之為對比。

明度對比：在灰白色紙張上放一小塊黑色，我們會感覺到灰白色紙張變的較亮。

彩度對比：兩種彩度高低不同的色彩放在一起，彩度高者會越顯得鮮艷而彩度低者則越不明顯。

寒暖色對比：將色環表中寒暖兩色系之顏色，放在一起則暖的顏色越暖寒的顏色越寒。

面積對比：我們在一張白紙上用不同顏色畫出一些小方格放遠看時，這些方格都變成黑色，但如果將其格子放大，面積變大後便可看出其原有的色彩。

色彩的感覺：

暖色系：有著積極感、前進感及凸出性的意味，讓人感到一般溫暖的感覺。

新居舊屋／趙明強

■利用暖色系的黃、紅色用大筆觸平塗出瓦房的亮面、使畫面有一股溫暖愉悅的感覺。

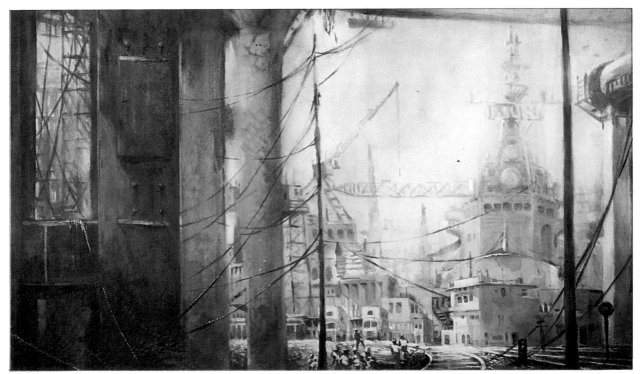

新生命的誕生／張國徵

■用暖色系和冷色系的顏色，將畫面從中間分成兩半，左邊的鐵柱生鏽部份，是利用粉彩做出的，粉彩的彩度較高，使左邊的暗，和右邊的亮在畫面中相互輝映，進而達到構圖平衡的效果。

寒色系：色彩給人較消沈，後退的感覺。

人類可以說每個人對於色彩的愛好各有不同，但大多是因生理及心理這兩方面的作用而引起的，在色彩的情感世界中一般都喜好紅色因它代表熱情及喜悅而藍色則代表冷峻及深幽，黃色又代表著權力及高貴，舉凡各種顏色都有其象徵意義。

色彩在繪畫中所占的比例相當的大，每一個顏色有其特有的機能及其代表的意義，我們在勤練技法之餘也應充份的對色彩加以研究，這樣才能創作出優良的作品。

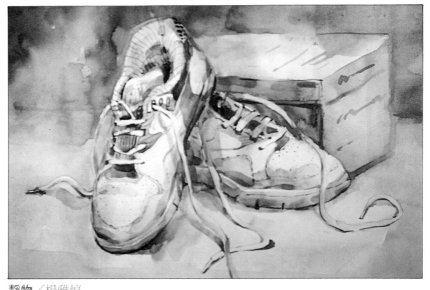

靜物／楊雅惇

■以藍色調畫出的球鞋，在背景裡加入一點點暖色系的土黃色，使背景因此而顯現出深遠的空間感。

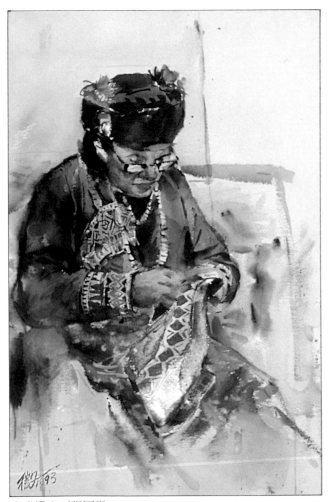

泰雅婦人／張國微

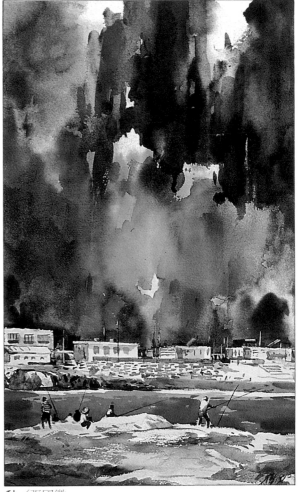

秋／張國微

21

二、光源的變化

我們在廣大的空間中，能以眼睛看到物體的存在，完全是與光有極密切的關係，有了光，各式各樣的物品都有了色彩，也有了明暗、陰影的變化。

看一件物品須依靠「光源」，光源可分為兩大類：

一、自然光源：也就是太陽光，它從遙遠的宇宙到達地球，所以其投射相當均勻，一般室外的風景寫生多是以自然光為主。

二、人工光源：乃指室內所使用之一切人工燈具，例如臘燭、日光燈、燈泡等，此類人工發光體多經過造形後產生的，所以照明的光線也會因為造形的不同而有不同的變化。

在繪畫上物體因為光源的投射，反光的效果，所以其間的相互關係會有影響，這也可以說是大自然中美的特質。一般來說我們在繪畫中所要注意有關光的問題可分為：

一、方向：

光有其一定的方向。在自然界中，我們知道一個大自然的定律「日出東方及夕陽西下」，所以什麼時間畫這幅畫，它的光源就有一定的方向。初學者在畫一幅畫時，常有畫到最後其光源方向混亂的毛病，尤其是在室內，人工光源不可能起太大變化，所以細心的觀察，是繪畫避免光源錯亂的先決條件。

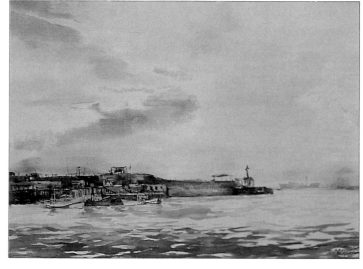

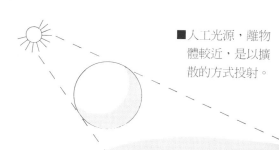

■人工光源，離物體較近，是以擴散的方式投射。

八斗子風情／張國徵
■水波的光彩，因海水「鏡面作用」的原理，明暗對比相當大，水紋的筆觸，也以簡單銳利為主。

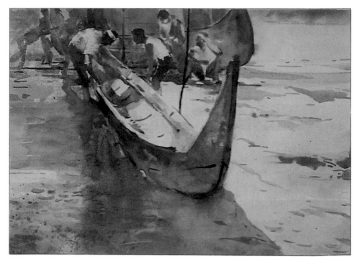

同心協力／張國徵
■逆光的作品，最亮面物體直接受光，故只須重點的畫出暗面即可。

二、光的強弱:

光離物體越近,其光度越強;離的越遠,則光度越弱。光度強的物體,其明暗對比就大;而光度越弱的,其明暗對比就不會太明顯。

三、色彩:

色彩經過光線的照射,也會出現不同的效果,其中尤以在室內的光線對物體的影響最大。如一個紅色的蘋果,在燈泡的照射下,它的紅會帶一點黃色;而在日光燈的照射下,它的紅色又會帶一點藍色。所以說,光線的顏色也間接影響物體本身的顏色。

四、反光:

畫一個體可能不太會有這個問題,如果畫一羣物體時,其相互間反光的關係就很大了,如一個白色茶壺,在它的旁邊放一個紅色的蘋果,白色的茶壺其邊緣就會有一點紅色的反射光。

五、明暗:

色彩除了光線的照射及反光的關係,如果不分出其明暗,那色彩就會變的呆板及無生趣了。故我們必須學習觀察物體色彩的明暗,多多利用明暗的關係來畫出活潑、生動的作品。

繪畫是具有色彩性的,而色彩的變化,其根源是來自於光源的變化,故在研究繪畫之前,先從光源的變化來探討,自是有其絕對必要的。

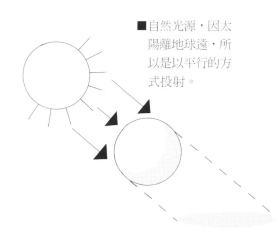

■自然光源,因太陽離地球遠,所以是以平行的方式投射。

藍色的小船/張國徵
■頂光,乃指光源在物體的正上方,這時中間色調會比一般的側射光源來的暗,地面的影子較短,色彩對比相當強烈

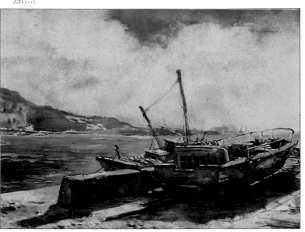

關渡正午/張國徵
■這一逆光的作品,「逆光」一般來說較為難畫,因為暗面多,但又須將暗面的物體表現出來,故暗面的色彩變化多端,多做觀察是繪製時的不二法門。

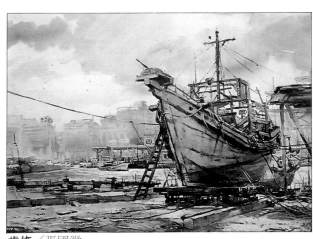

歲修/張國徵
■來自45°度角的光線,使物體的明暗表現的較為自然‧‧‧是一般繪畫較常使用的光源。

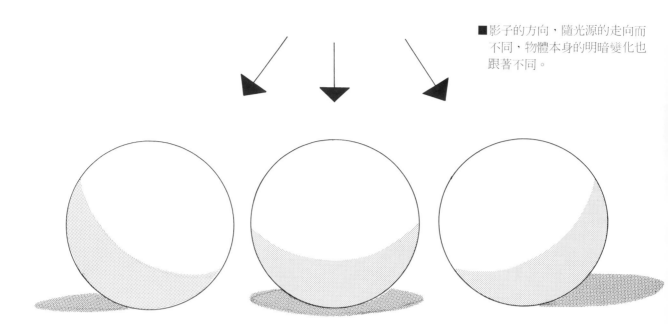

■影子的方向，隨光源的走向而不同，物體本身的明暗變化也跟著不同。

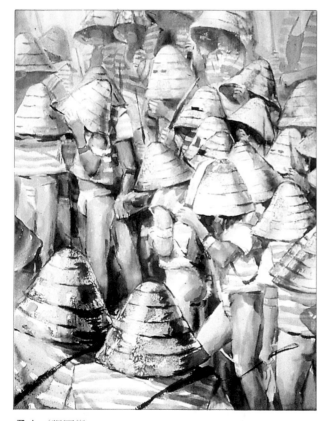

勇士／張國徵
■光從正面投射，畫面形成一股灼熱的感覺。

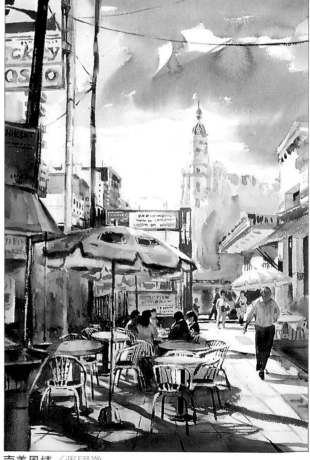

南美風情／張國徵
■陰影的處理，可用冷暖對比強烈的色彩來表現。如圖中以冷色系的藍紫色，表現大面積的暗面。

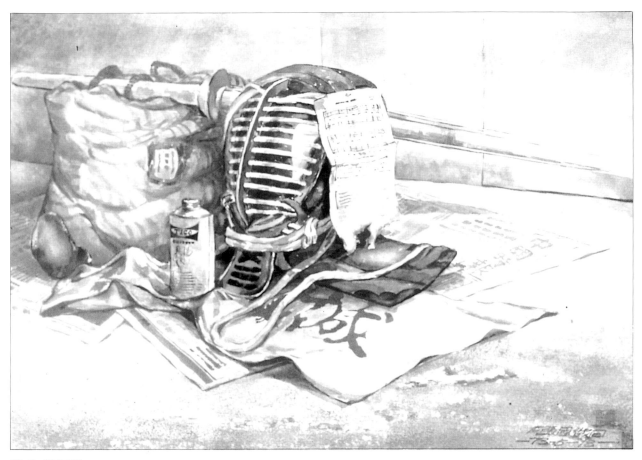

武者／張國徵

■ 靜物以室內光源為主，室內光源較為穩定，明暗的對比，
　也比室外來的小

八斗子落日／張國徵

■ 夕陽西下，色彩變的昏黃有利於整幅作品的氣氛營造。

豐收／張國徵

■ 強光照射下人物的身體明暗對比強烈，直接受光面有時
　也可用留白的方式來表現陽光的感覺。

視點與透視的關係：

　　「視點」簡單的說，乃是我們眼睛所看到的景物中心點，也可以說是我們描寫「景物」的第一重點。視點可依我們身處的位置而各有不同，如我們俯身在地上看景物，景物會變得高大雄偉，我們凌空向下看，則景物會變得渺小。視點所看到的景物是我們描寫中首先接觸到的，再結合構圖上的知識，我們開始描繪景物。畫面如何分配得生動有趣，視點的選擇關係頗大，而它的觀看角度也直接的影響到透視的角度。所以說，透視賦與視點所看到景物的一個合理性，其在繪畫中的地位是不可輕忽的。

1992工程／張國徵
■ 視點放低的構圖，使圖中的柱子顯得高大雄偉。

希望／張國徵
■畫面中的曲折水坑，有助於延伸作品的「空間感」及「深度」。

熱力／張國徵
■將視點放在空中，以鳥瞰的方式，讓遠景做無限的延伸。

初渡／張國徵
■以前景的大船，襯出遠方的陸地形成一種「深遠」的感覺。水中的兩根棍子，在排列上也有助於「空間感」的延伸。

四、素描的練習

一、認識素描：

何謂「素描」？它可以說是每一位初學者必備的基本課程，單單就字面的解釋，乃指使用單一顏色來繪制作品，至於表現顏色的工具是什麼並不重要，不論是鉛筆、粉彩、簽字筆等，只要是**單色**的，可以拿來描繪物品的，我們都可稱其爲「**素描**」。

初學者必定都經過長時期的素描訓練，它提供了我們對於一件物品的立體感、質感及明暗等方面的練習，一般來說，初學素描時大多是使用石膏像或是一些簡單而色彩較單純物品，石膏像因爲無色彩所以明暗較爲明顯，是較常拿來做爲練習的物品，其造形有**人像**及**立體幾何造形**等多種。

當我們開始畫素描時，一般的初學者多會只重視一些零碎的細節來描寫，在這裏建議各位，繪畫是要注重整體的關係，不要拘泥於某一部分，當然，這是要在一次一次的練習中磨練出來的。

二、工具的介紹：

一般畫素描的工具很多，但以**炭筆**爲主要工具。炭筆是用**柳木枝燒製**而成。我們在購買時應選購**質地鬆軟**、**色澤黑**而經輕輕敲擊能發出**清脆的響聲**者爲佳。至於清潔畫面的工具有**藥用紗布**、**饅頭**、**吐司麵包**、**軟橡皮**等，利用這些清潔工具，不但可消除錯誤的部分，更能利用其做出不同的**調子**及**明暗**。

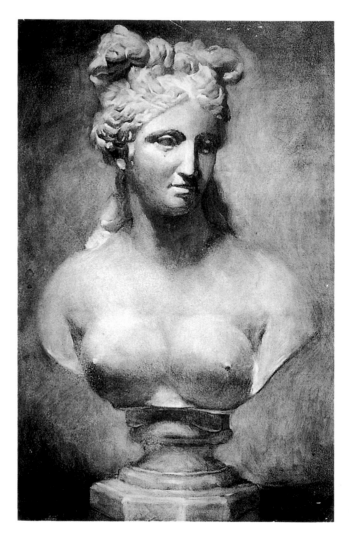

石膏像素描
／邁恩美
藝術工作室提供

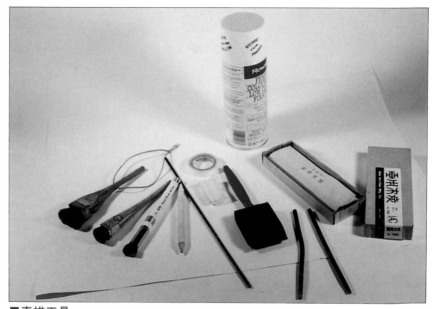

■素描工具

三、炭筆的使用方法：

炭筆畫素描具有**使用方便**及**隨意表現**的功能，而炭筆的使用方式大約可分為**塗的方式、擦的效果、運筆的方向**，茲將其分述如下：

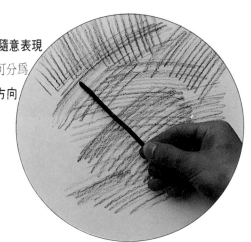

㈠**塗的方式**：炭筆具有塗布大面積的能力。對於**整體調子**的整理，我們以整支炭筆貼著畫紙，以大筆觸均勻的塗布在畫紙上面，使用這種方式，我們可以輕鬆的分出整個物體的大致**明暗**及**色調**。

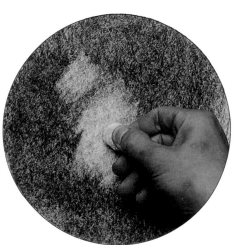

㈢**運筆的方向**：當我們使用炭色來繪製一張炭筆畫時，不要忘記**線條的運用**。使用技法上，炭筆可以用一些**交錯的線條**來繪製部份物體的**肌理**，而從中獲得一些特殊的質感。使用這種運筆方式，須留意不可畫得過於混亂，否則容易流於**潦草**及破壞畫作的**統一性**。

㈡**擦的效果**：「擦」在炭筆素描中占了相當大的份量。如上所示，我們可用**饅頭、吐司麵包、藥用紗布、軟橡皮**等，作出千變萬化的**明暗、色階**，所以擦的效果是創造一張成功的炭筆畫不可缺少的技法。

四、色階：

素描雖然是「**單色繪畫**」但我們要在這個單色中找尋無限的顏色，在畫素描時代我們運用炭筆為工具，採用了「**塗**」、「**擦**」及「**筆觸變化**」等技法，使原本單調的黑色透過以上的方式而創造出千變萬化的顏色，而這不同的顏色依濃淡來排列，就如同一個階梯一般，我們稱其為「**色階**」。

我們知道要構成一個立體面必須要具備三種顏色—白、灰、黑，我們所要學習的就是在這三個基本的顏色中再分出其中間的顏色，依次類推結果便可創造無限的顏色，一般的初學者因觀察力不足或是技法未成熟，通常只能做出較簡單的幾個色階而已。

五、調子：

初學水彩時，老師都會要求我們先做一段時間的**單色練習**。單色練習的好處在於我們還未接觸色彩前，可以藉單一顏色，嘗試加上**水份的控制**，來繪製一幅作品。這和使用炭筆畫素描是一樣的道理。藉由單一顏色，創造無限的顏色，並從中學習如何處理畫面中的**明暗**，使整個畫面具有

統一性及實際感，而這個畫面上明暗強度就是所謂的「調子」，素描因為是黑白的，所以非常容易找出明暗，而我們就是將物品的明暗忠實的來描繪在畫面上，在描繪的過程中須特別注意整幅作品的調子是否統一，一幅整體調子不統一的作品會使觀賞者產生不愉悅的感覺。

素描中「調子」一直扮演著表現物品質感及明暗的角色而與其最密切的當屬光線的變化，光的走向、強弱、反射等正是創造出變化多端的調子之主要來源。

■以下介紹幾種修改的工具，不但可以修改，也可以利用其做出一些柔合的色調。

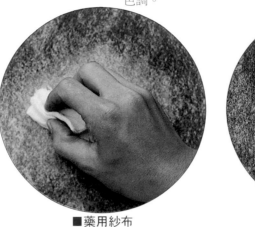

■藥用紗布

■軟橡皮

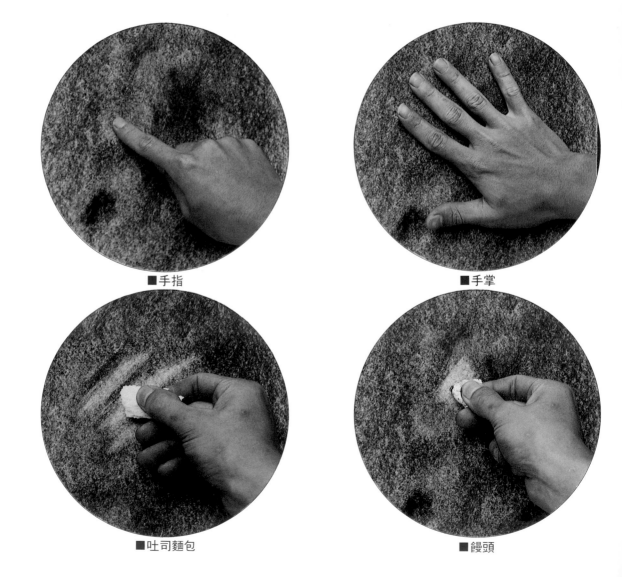

■手指

■手掌

■吐司麵包

■饅頭

素描與水彩畫的關係

　　當我們開始學習水彩前，須了解「水彩與素描」間的關係。如果說「水彩畫」有一張美麗的彩色外衣，那「素描」就是它堅實的骨架。一般在畫水彩畫時，我們用鉛筆打稿，甚至在畫水彩畫前，我們就已經用鉛筆或炭筆畫過幾張草稿了。由此可知，素描在畫水彩畫的前置作業中，占了相當大的地位，筆者在習畫的過程中，早已養成在畫前即做草稿的習慣，經驗告訴我，畫前準備愈充份，畫時越能得心應手。就如同在早期，水彩是油畫的草稿一樣，如果表現得好，一張素描也是可以單獨的成為一幅藝術品。

　　素描的功力好壞，往往明眼人一看便知，畫者對於物象的描寫能力強不強，也可一望而知。建議讀者們，不管您是初學者或是學畫多年，都應時常復習一些基本素描。近來流行使用的幻燈機打稿，雖然科學時代，我們也要使用一些科學的產物，但像素描這種基本功夫，還是不可荒廢。

■一般市售固定液有好幾種，在選購時應注意「粘性好」，使用後不使畫面「變黃」者為佳。

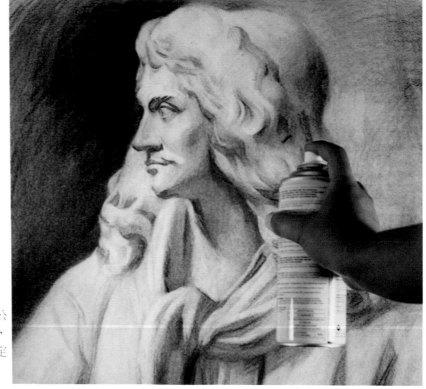

■固定液在噴撒時，離畫面約20～30公分，均勻噴灑，待第一次噴灑乾後，再噴第二次，約3～4次炭粉就能固定著。

石膏像素描示範 邁恩美藝術工作坊提供

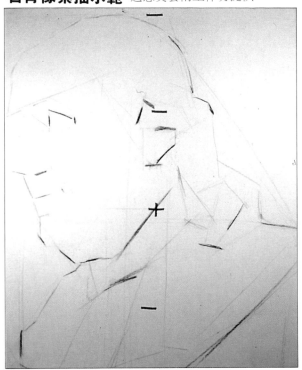

① **起稿**／應詳加測量，務使石膏像畫在畫面中心。

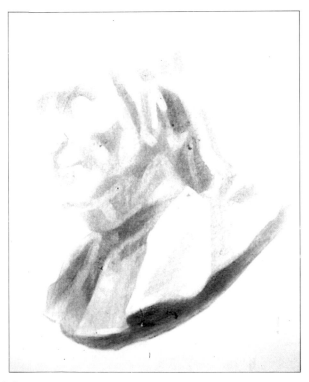

③ **炭色**／做出大面調子後，應注意全體炭色，是否均稱，有無遺漏之處。此時大致的明暗已經完成。

② **分塊面**／分出大致的明暗，運用大筆觸，做出整個調子，畫面應力求柔合及完整。

34

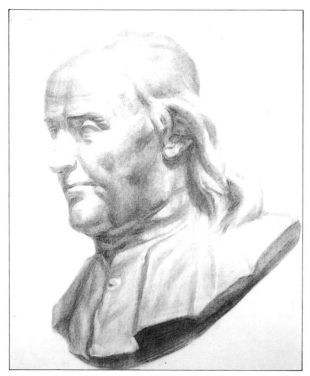

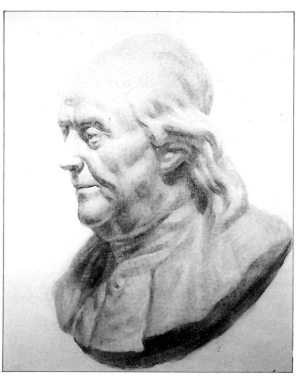

④**細節**／當上述步驟一一完成後，在描寫細部時，應邊
　　畫邊觀察，不要求快，依石膏像實物，慢慢修
　　正。

⑤全圖完成後應將作品與石膏像放在一起做比較，看看
　　有無問題，再噴上固定液。

■學生作品

■學生作品

五、基本技法
一、重疊法

也有稱其為「重染法」或「乾疊法」。它是利用水彩本身的**透明性**及**快乾**等特質，當第一次著色後，待其乾燥，再上第二次色，藉由顏色乾後，再上色的方式，留下**明顯而富趣味**的筆觸。這種方式較適合初學者學習，在繪製時，塊面分明，初學者容易學習明暗變化，及處理複雜景物的技巧。又它是靠顏色一層一層的加上去的方式來完成作品，所以在落筆時，筆觸及顏色應盡量做到**乾淨俐落，不托泥帶水**，顏色才不會越畫越混濁。

■利用第一次色乾燥後，再疊上第二次色，形成一種筆觸銳利而生動的效果。

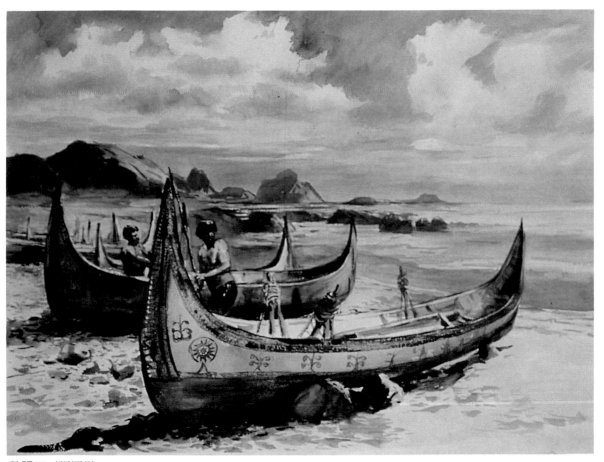

艷陽天／張國徵
■沙灘上的碎石頭，以重疊法疊色，表現出石頭塊面的陰影變化

重疊法示範

題目／靜物
作者／宇中怡
紙張／ARCHES-185磅作者以100分鐘的時間完成這幅作品，單純的擺設，全圖無特殊的技法，可供初學者作爲參考圖例之用。

①將全圖以排筆用清水染濕畫紙，並以岱赭、樹綠、鮮藍及鎘黃等色勾出底色。

②依實物的顏色分別賦與各單品的基本色彩。

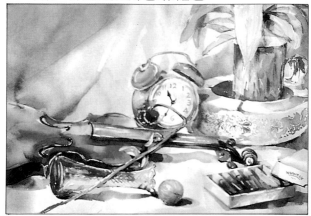
③勾出煙灰缶的花紋，全圖到此，已近完成階段。

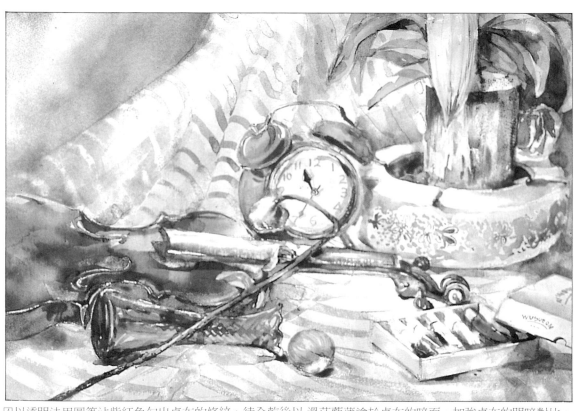
④以透明法用圓筆沾紫紅色勾出桌布的條紋，待全乾後以溫莎藍薄塗於桌布的暗面，加強桌布的明暗對比，全圖完成

二、渲染法：

「**渲染法**」是水彩畫中最能表現出**水份**的一種畫法，它是在畫前先將畫紙做大量的濕潤，待水份未乾之前賦予色彩。

這種畫法一般初學者較難控制的是在「**水份**」濕度控制及色彩的運用問題，渲染法可以表現出一種朦朧的效果對於畫面「**空間感**」及「**氣分**」等效果的營造有極佳的表現。

要想畫出一張好的渲染作品，除了對畫紙的「**水份濕度**」能控制自如外，下筆也要「**明快**」，每一筆下去後應想好下一筆的位置，以最迅速的時間將作品完成，初學者之所以不能畫好一張好的渲染作品其原因，除了水份控制外最重要的一點還在於常常認為作品的效果未得自己滿意的程度而不斷的來回塗抹，這樣不但使紙張受損起毛，顏色也會越畫越濁，切記除非必要不可胡亂塗抹。

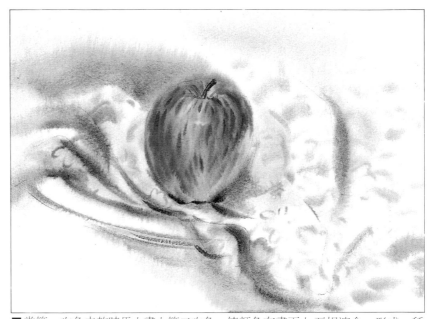

■當第一次色未乾時馬上畫上第二次色，使顏色在畫面上互相溶合，形成一種朦朧的效果。

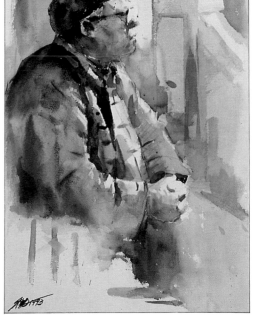

守燈塔的老人／張國徵
■配合渲染的技法，加上速寫的筆觸，在短時間內將作品完成。

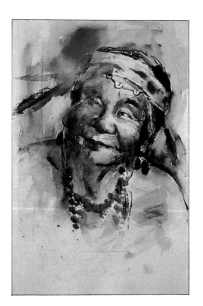

原住民／張國徵
■配合光影的變化，將人物臉部的輪廓以渲染作大致的描寫。

三、平塗法：

「平塗法」在使用上，飽含水份的畫筆將顏料做充份的攪拌使得顏色的飽合度增加後再一筆畫過，繪製時不可來回塗抹，否則會在乾後留下零散的筆觸，平塗法的效果**簡單俐落**，較適合表現一些**堅硬**的**立體**物品，或是表現一些較具**現代感**的作品，使用平塗法時必須在第一次色完全乾燥之後再加疊第二個顏色，這樣才能表現出平塗法固有的**銳利筆觸**。

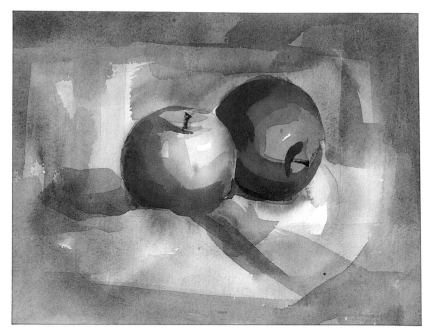

■當第一次色完全乾燥後，再塗第二次色，顏色之間是不相溶的。

流轉／石志明

■平塗法表現的作品，較具現代感，筆調也顯得較為潔淨。

四、縫合法

「縫合法」的畫法較細字重疊法,但又沒有重疊法那般**銳利**的筆觸。在繪製效果上,其有**部份相交顏色能互相溶合**,畫面上要比重疊法來得柔和許多。

縫合法在用筆時,講求**一氣呵成**,故其顏色的透明度相當高,在繪作時**兩色之間可以隱約留出一條細縫**,也可等**一個顏色乾燥後再緊鄰地上第二個顏色**。縫合法在處理時,因是一個色一個色的畫上去,應留意勿使畫面有過於**零散的**感覺。

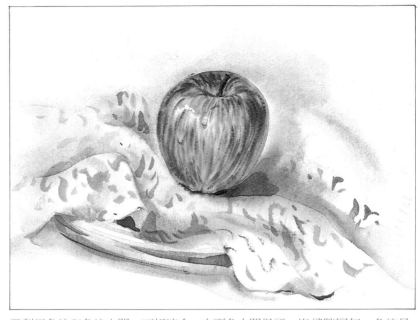

■利用色塊與色塊之間,不相溶合,在兩色中間保留一條縫隙因每一色塊是獨立完成,故具有極高的透明度。

小琉球漁港／張國徵
■遠方的房屋及船隻,以縫合方式完成,縫合法柔美的色塊及筆觸,也有助於延伸畫面深遠的感覺。

布娃娃／石志明
■以縫合法的筆調,所畫出的桌布,縫合法在表現布質的柔軟的感覺,效果奇佳。

縫合法示範

題目／印度泰姬陵
作者／張國微
紙張／ARCHES-300磅
本圖利用縫合的方式，畫出建築物，縫合
法的透明性較高，彩度相對也跟著提高，
筆觸上也較重疊法來的柔合。

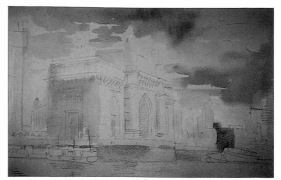

①以HB鉛筆描繪出物體的輪廓，並用膝黃及藍紫染
　出底色。

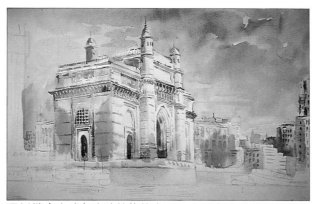

②以縫合方式勾出建築物的大面，並刻畫出其細部，及遠
　方的樓房大致形狀。

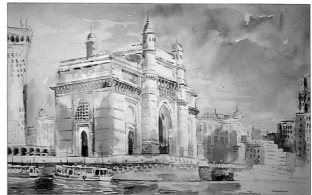

③在畫水中的水紋及倒影時，筆觸須肯定，藍色的水面
　有襯出前方白色渡船的效果

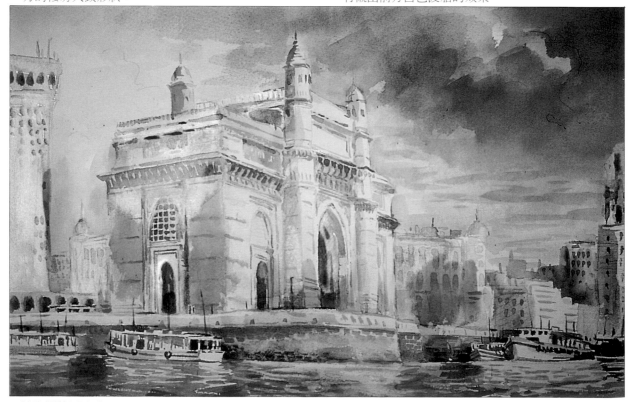

④於全圖將近完成階段時，加強畫面右上方的雲彩，這在畫面上具有平衡的作用。

五、乾筆法

「乾筆法」乃是用較少的水份來調合顏料的一種畫法，利用其**乾燥的筆觸**，採**乾托、乾搓**的筆法，在畫面上自然產生**留白**的效果，最常使用在**岩石、樹木表皮**及**斑剝**的場合。

　　乾筆法在使用時，雖然能有較多修改的時間，但如果使用不當，容易使畫面產生一種**污濁**的感覺。

■將水份的使用降到最低，使畫面形成一種「乾澀」、「粗糙」的效果。

永生／時永駿
■利用乾筆法畫出樹木表皮粗糙的紋路，效果奇佳。

六、淡彩

「淡彩」，顧名思義，乃是以極淡的顏色，配合畫面上原有的圖案，做出一種**淡雅、清爽**的感覺。

　　淡彩是水彩作品中，與「**素描**」最有關聯的一種繪畫模式，首先以**炭筆、鉛筆、鋼筆**或**簽字筆**等，做出一張具有明暗的完整素描，然後依明暗重點，薄塗一層顏色，作品完成後，**色調柔和**，此種繪畫方式較適合小幅作品之表現，其用色**柔美**，異於不透明水彩的**厚重、沈穩**。

■先用鉛筆或炭筆畫出物體的形狀、明暗，再淡塗一層透明的水彩，使畫面具有輕快的效果

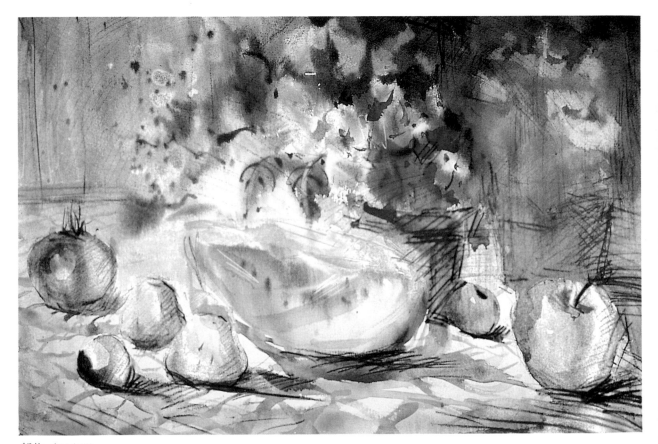

靜物／石志明

■淡彩具有極高的透明性及清爽的感覺。

淡彩示範

題目／盼　　作者／石志明

紙張／ARCHES 300磅淡彩畫具有繪製時間快
速、透明度高顏色清爽等優點。但使用時應注
意，用色不可混濁，避免使用過多的筆觸，讓
顏色與顏色之間相互溶合。才能產生色彩清爽
效果。

① 用HB、2B鉛筆將人
物的輪廓、明暗繪
出，注意明暗的對比
要大，以免將來上淡
彩後會使鉛筆線條變
淡。

② 以藍紫、青綠色為主調將人物的大致顏色薄
薄的上一層。

③ 依上述的顏色，將部份細部畫出，在描繪時
應注意，用色要肯定。

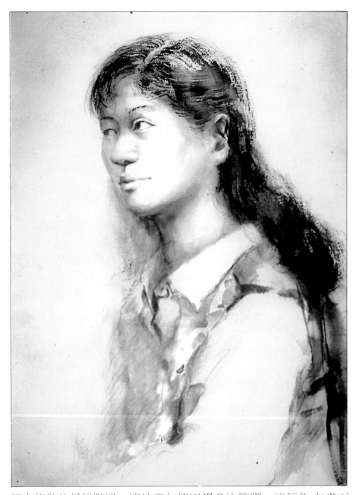

④ 在修飾的最後階段，應注意勿使用**過**多的筆觸，讓顏色 在畫面
上，自然溶合、全圖完成。

45

七、不透明水彩

水彩畫的技法，多半是以水份的多寡來著色；而不透明水彩的特徵，在於使用**少量的水份**，作**大面積的塗繪**，或是**細部的描寫**，畫後有一種類似油畫的**沈穩**及**厚重感**，這種畫法可以像油畫一樣的**重覆修改**，如果處理不當，也會有顏色**變灰**及**發污**的缺點。不透明水彩的**溶通性**相當強，除了本身使用不透明顏料作畫外，也可利用如**粉彩、蠟筆**等**覆蓋性強**的顏料，混合使用。

　　不透明水彩，在表現**質感**方面非常優異，對於畫面**氣氛**的營造，也能輕易的掌握，這些都是其優點。但如果畫面混色太雜，或是顏料覆蓋得太厚，易使畫面出現顏色過於**粉**的缺點，一張好的不透明水彩作品，應該具有**不灰、不粉、不混濁**的基本條件。畫後保存作品時，也應特別注意，不可折疊收藏，因為不透明水彩顏色經多次的覆蓋，如經折疊，會出現顏色**龜裂**的現象。如與其它材料混合使用時，應注意不可影響到不透明水彩本身。

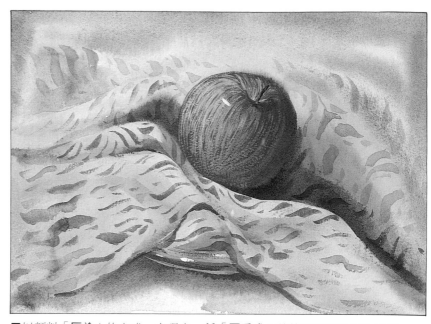

■以顏料「厚塗」的方式，表現出一種「厚重感」其效果類似油畫的感覺。

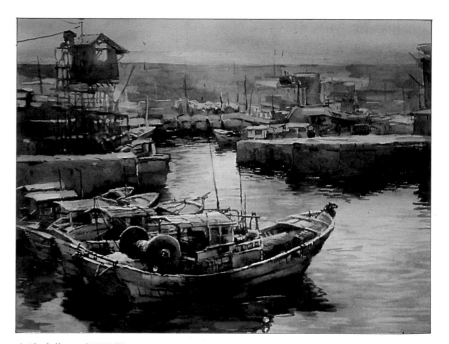

小琉球落日／張國徵
■前方的船隻以不透明法繪製，具有「厚重」「沈穩」的感覺

八、壓克力顏料

壓克力顏料,是一種新興的繪畫媒材,它與傳統的水彩顏料比較下,具有在**室內**,**戶外**及各種**特殊環境**下仍能適用的特點。

壓克力顏料,具有**耐水性強**、乾燥後不會受到**水氣**的影響,**便於保存**等特點,不像傳統水彩作品保存的工作不做好,就會有**受潮**的現象,另外它的使用範圍極廣,不單是傳統的畫紙,就如**金屬製品**,**塑膠板**等,都能輕易的繪製,在技法的表現上,因為壓克力顏料具有強力的**覆蓋**效果,不論是**不透明作品**,或是**圖案**的描繪,其功能都比油畫顏料及廣告顏料來的優異。

壓克力顏料具有上述的優點,但也有其使用上的限制,如其**乾燥速度快**,乾後如有錯誤就**無法塗改**,採用厚塗方式時在日後有容易**龜裂**的缺點。

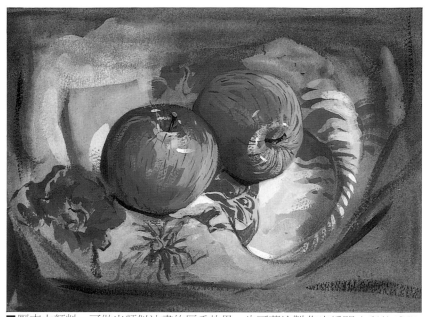
■壓克力顏料,可做出類似油畫的厚重效果,也可薄塗製作出透明水彩的感覺。

薪傳/張國徵(局部)
■壓克力顏料與油畫顏料混合使用的作品。

夢幻/邱怡君
■壓克力顏料可製作出如圖中的「**厚重**」及「**粗糙**」的效果

六、特殊技法

水彩畫是以**水**爲媒介,並運用**水份的多寡**來製造出各式各樣的效果,生活中的雜物,例如**石頭、鹽巴、海棉**等,經過一些特別的手續,常常可以製作出意想不到的效果。

特殊技法的應用,除了使用一些生活上的物品來製作外,一般的美術用品如**臘筆、粉彩、彩色鉛筆、彩色墨水**等也能混合使用。總之特殊技法的使用,是要使畫面上,因這些技法的使用,而達到「**畫龍點睛**」的效果。我們以刀片刮白畫紙,可以做出鐵絲反光的感覺;高彩度的粉彩,也能做出鐵銹的效果。一般的初學者在學習一種特殊技法後,總是一再的大量使用,要知道,特殊技法在畫面中只是特別的**強調**某一種效果,千萬不要過份的使用。

筆者早期的一些作品,因爲想做出具有**色彩統一、氣氛柔和**的效果,所以大量的使用噴槍混合水彩來作畫,但大量使用的後果,常使得畫面過於**平板**,使原先製作的部份筆觸及水份渲染的效果被覆蓋,這種因特殊技法的過份使用,而影響作品本身的例子,在此提出供各位參考。

特殊技法的學習並不困難,它也可以靠大家的**想像力**,去發掘一些特殊的材質來實驗,只要是可以達到特殊的效果都是可以一試的。

■混合「粉彩」

■加**粉彩**,可輕易做出大片「鐵銹」的效果。

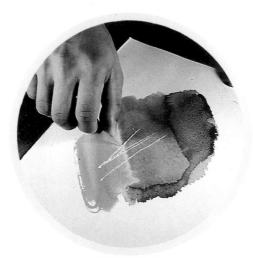

■刀片刮白

■可用在刮白「鐵線」,「纜繩」的反光。

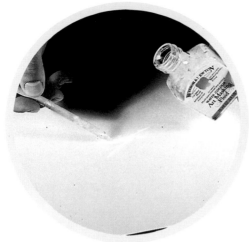

■留白膠

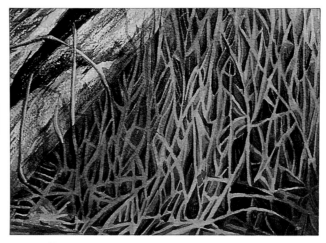

■用在「留白」的部份。

■玻璃擠壓

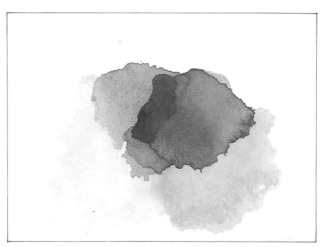

■玻璃擠壓後，顏色**互溶**的效果。

■撒水滴

■書本封面隱約可見的「圖案」。

49

■水溶性簽字筆

■簽字筆可與顏料共溶，或是
單獨成爲線條。

■臘筆

■臘筆具排水性，可隔離水份

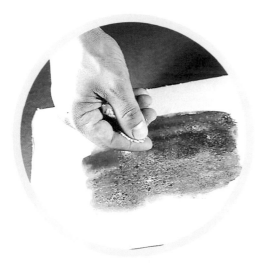

■加「鹽」

■可產生「雪花」及「星點」的效果

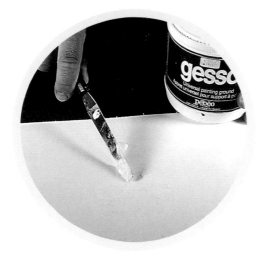

■打底劑

■可做出「粗糙」的效果

■紗網

■噴刷出「點狀」的效果

■撒「石頭」

■利用水漬做出「漬染」的效果

七．中國水墨與西洋水彩之比較

壹．中國水墨畫的發展

中國自古以來，即深受儒、道、釋三家的思想觀念所影響，一直到了**明**、**清**時代，可以說是沒有新的思想觀念產生。清代雖有西方的各派**哲學觀念**引進中國，但在整個大環境中，各家各派仍然在為了該走向西方的**思想模式**或是依舊回歸中國的固有**思想觀念**中，而時有爭論。直到民國初年，新一代的水墨畫家在中西文化的新交流下孕育而生。他們以中國傳統的筆法為根基，廣泛吸收西方現代畫風、思潮的方向，並開始關懷現代樸實的**民情風物**，重視**筆墨變化**及**個人風格**之表現，更以西洋繪畫中的**素描**、**透視**、**速寫**作為造型依據，創造出**生動**的、具**民族性**的現代水墨作品。

筆墨的定義：

我們要談水墨畫，必先從其最基本的「**筆**、**墨**」說起，所謂「**筆**、**墨**」即是包括**筆法**及**墨法**兩種。具體的說，筆法在於賦與**形象的結構**，墨法在於表達**物體的質感**。

筆法的運用在中國繪畫中均借助毛筆來表達畫者的思想觀念及精神，而這個用毛筆表現的過程方法就是「**筆法**」。而「**墨法**」乃是使用墨來呈現作品**墨韻**的效果。所以說「**筆不能離墨，墨不能離筆**」，其兩者之間，相輔相成、互溶一體。

清代惲南田云：「**有筆有墨，謂之畫**」。用墨之妙在於**水**，因此墨

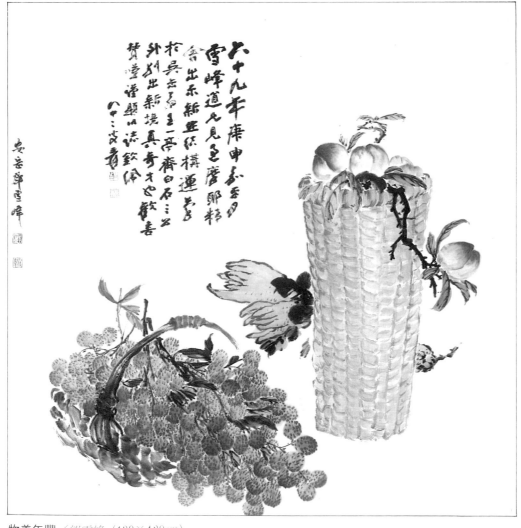

物美年豐／鄧雪峰（139×120cm）

法又稱爲「水墨之法」，而水墨之變化在於筆的運用，故用筆的輕、重、緩、急，用墨之濃、淡、深、淺、焦等，足以影響一幅水墨作品的成敗。

筆墨的論述：

遠在中國**魏晉南北朝時代**，中國的繪畫理論產生一個重大的結論，那就是**謝赫**所撰述的「**謝赫六法**」。這個理論一出，成爲歷來繪畫評論的標準，亦成爲美術理論的根本之法。謝赫歸納的六法分別爲**一、氣韻生動**·**二、骨法用筆**·**三、應物象形**·**四、隨類賦彩**·**五、經營位置**·**六、傳移模寫**·本節茲將這六法做一個概述：

一、氣韻生動：

「**氣韻**」這兩個字是一個抽象名詞，它包括了**筆墨的效果**及對**畫作藝術性**的衡量。畫若無氣韻，只不過是一張雖有巧思而無靈氣的工匠作品而已。

二、骨法用筆：

很愼重的提到傳統中國繪畫中毛筆使用必須要有**骨法**，在運筆中發揮**感情**與**骨氣**的**積重**及**持續**。

三、應用象形：

它闡明了要「**象形**」必須「**應物**」，其中意味著畫家在描寫社會的種種人物生活狀態或描寫自然景物時，應依客觀的對象加以**寫生**，再由具體的面貌加上作者自身的取捨，不可單憑主觀的意象，才能使形象傳神。

四、隨類賦形：

謝赫認爲，要色彩「**隨類**」而賦上，因爲客觀的萬物均有其特有的**形象**及**顏色**。

山水／李沛（57×180cm）

故園春夢／李重重（70×70cm）

二、水墨畫與水彩畫的比較

水墨畫與水彩畫在本質上及使用的工具上大致相同。它們同屬於**平面上的空間藝術**，在使用的媒材上同樣以「水」為媒介。可見水墨與水彩它們有許多地方是相同的，其不同之處應該是在於**思想觀念**及**文化根基**和部分的使用技法上。

中國的水墨畫中承襲中華文化的藝術精髓，書法落款被視為畫面完整的一部分；而水彩畫中，文字並不能單獨成為一項藝術品。另外，水墨畫時常表現一個**完整的空間意念**，景物以**寫意**的方式，並不刻意的強調**透視**及**光影**；而水彩畫是**割取現實景中的一小部份**，以科學系統的方式，做局部精細描寫。再從其各自的表現技法上，我們可大致分為水墨畫是以**線條為主，面為輔**，並有自成一格的**皴法**及**水墨暈染**，這樣的技法組合，常讓

觀賞者有越看越有味道的感覺；而**水彩畫則以面為主**，線條反而是輔助的，又水彩是以**科學的透視**及**光影變化**做為主幹，來成就一幅作品，故顯得較為生趣盎然。

綜合以上的分類比較，我們可以看出來，中國的水墨畫是講求**精神層次**的發揚，而水彩畫是以**科學的實證**為基礎，講求實景的描寫及技法表現的一種繪畫形式。

穠芳滿枝／鄧雪峰（40×70cm）

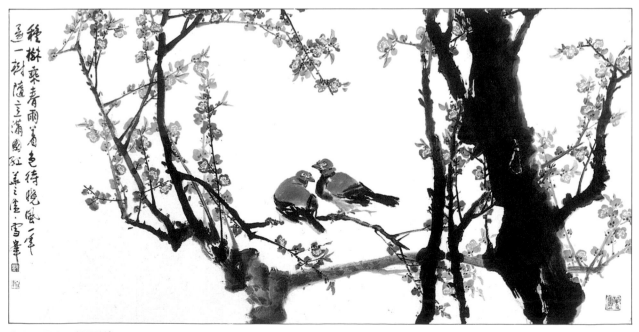

隨意滿園紅／鄧雪峰（130×67cm）

56

水墨作品欣賞

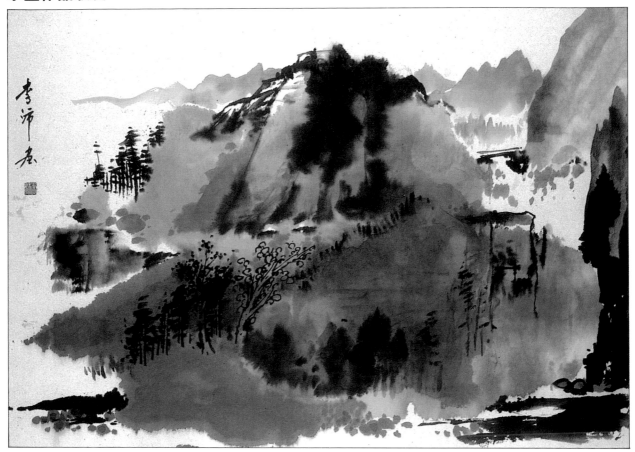

潑山水／李沛(27×64cm)

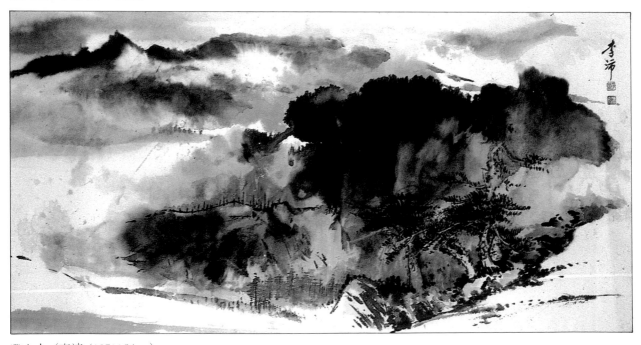

潑山水／李沛 (127×64cm)

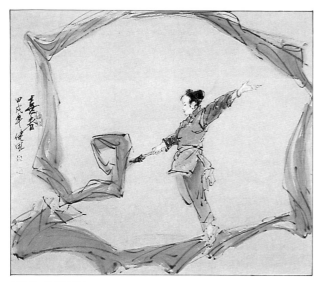

喜春／唐健風

海市蜃樓奇景／李重重 (70×70cm)

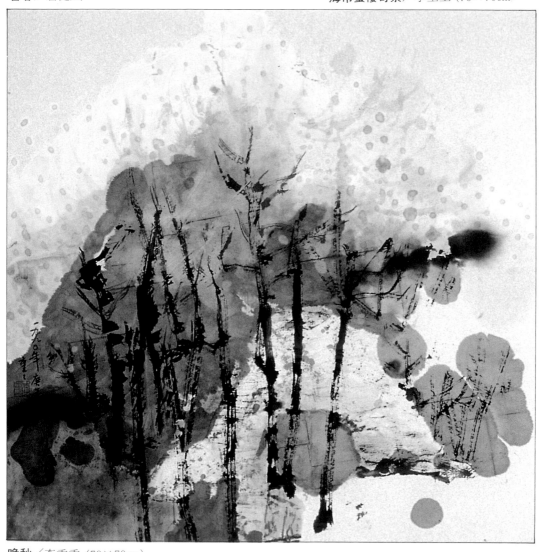

晚秋／李重重 (70×70cm)

58

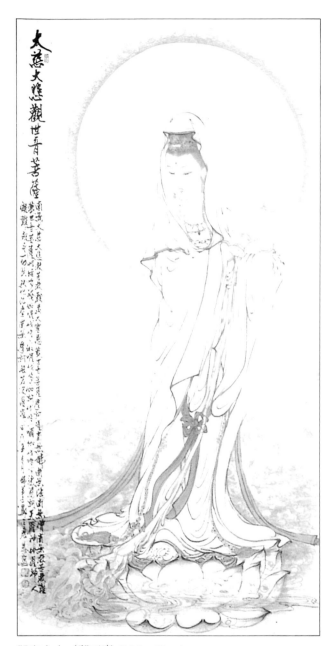

觀音大士／鄭正慶（136×69cm）

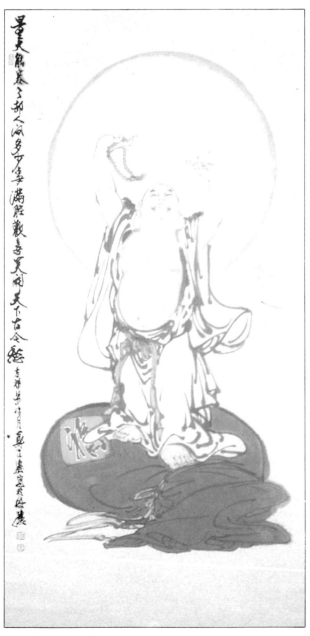

量大能容／鄭正慶（138×69cm）

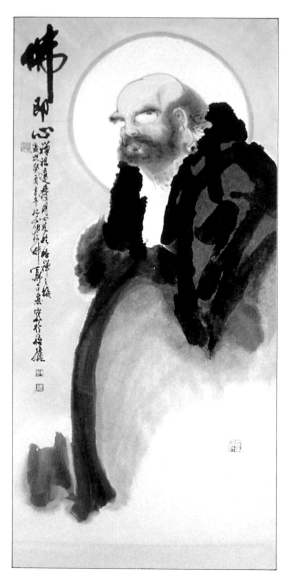

佛即心／鄭正慶 (135×69cm)

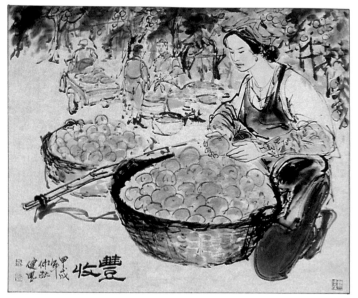

豐收／唐健風

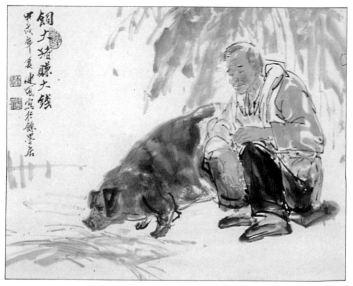

飼大豬賺大錢／唐健風

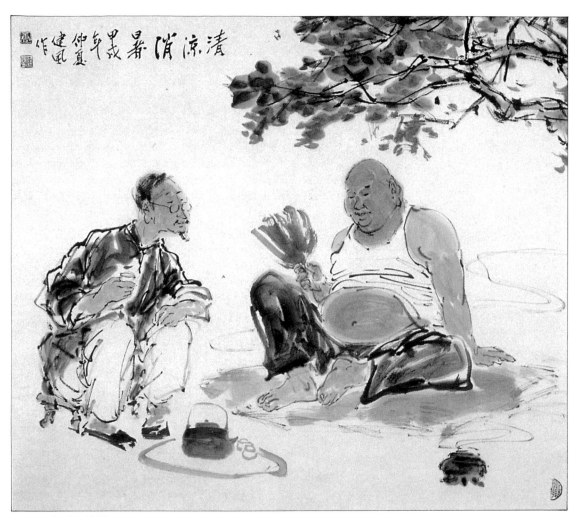

清涼消暑／唐健風

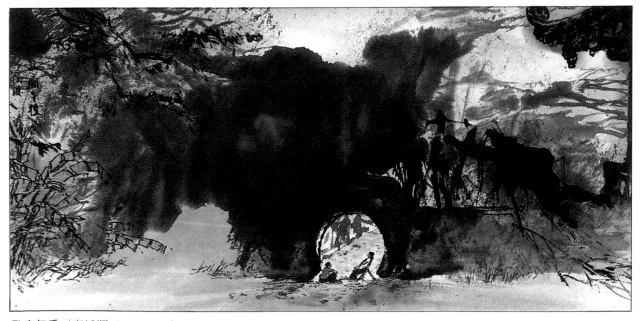

孔廟午后／李沃源（30×60cm）

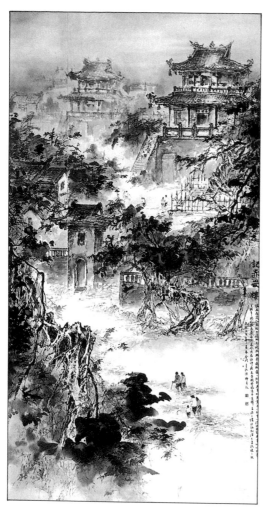

記赤崁樓／李沃源（120×24cm）

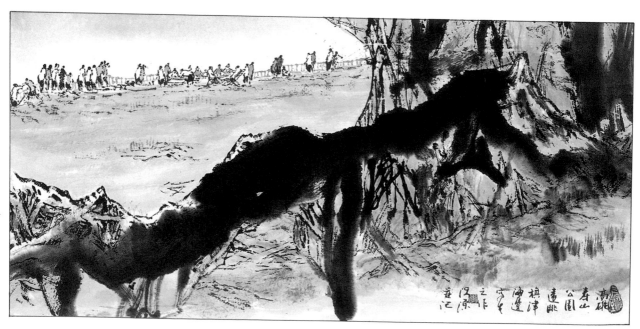

壽山公園遠眺／李沃源（30×60cm）

作 品 解 析

靜物篇

靜物畫可以說是每一位初學者都必須經過的訓練。它具有不受天候及時間的影響。因為在作畫時多半使用室內的人工光線，所以能做長時間的觀察和繪製，今天畫不完明天接著畫，故適於初學者練習。

「靜物」的題材來自我們生活的週遭，所以在繪製時我們會有一份親切感。不妨在作畫前先做一番仔細的觀察，可以發現原來我們每天見到的一些器物是那麼的可愛，但又是那麼的陌生，這是因為我們平時未去深加觀察這些器物的細節及光影的變化。經察看後，我們可以了解它們的色彩是如此的多變。一個蘋果、一片西瓜也許很好畫，但當它和其它的物品合在一起時，這其中包括了「主題的選擇」、「構圖的安排」及「技法的表現」等等。

初學者在學習畫靜物時，多半是從單色畫練習開始，因為可以從單純的顏色中去觀察出無窮的光影變化。水彩畫最忌在畫面上做無謂的來回塗抹顏色，那將使得顏色變得濁和髒。

初學者常會因為觀察得太過於清楚，而拼命的將眼中所見到的往畫面上搬，要知道靜物畫雖然較好畫，但如果平時不多下功夫在觀察及技法的練習上，那將無法畫出一張生動的好作品。

靜物分析／
邁恩美藝術工作室提供

靜物分析／
邁恩美藝術工作室提供

範例（1）

西瓜(一)

■注意事項／
西瓜表面紋路
須順著瓜體的
弧度而行，線
條要清楚、不
要亂。

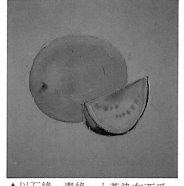

▲以石綠、青綠、土黃染在西瓜
　上，以檸檬黃染切開的西瓜。

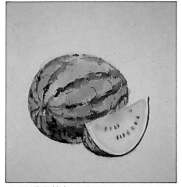

▲以胡克綠加上靛青刻畫西瓜第
　一次條紋，待其全乾。

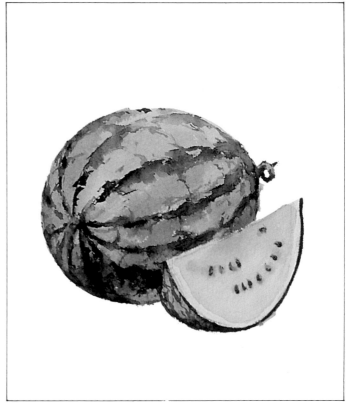

▲在西瓜表面薄塗一層清水，再以深的胡克綠、靛青依瓜體的明暗部
分加深第二次條紋。加上西瓜的藤、點出切開西瓜的黑子，全圖完成。

範例（2）

西瓜(二)

■注意事項／
紅色的西瓜，
一般初學者多
會不自覺的將
瓜肉越畫越紅
，應知瓜肉因
水分的關係是
有深淺之分。

▲以鎘紅輕染瓜肉全體，並同時
　在瓜皮上輕染一點石綠色。

▲以縫合的方式用洋紅畫出瓜肉
　紅色部分，瓜皮底部用胡克綠
　畫出。

▲待以上各步驟都完成後，在半乾時用棕色及焦赭點出瓜子。

範例(3)

蘋果

■注意事項／

蘋果的畫法須注意縫合法用色要明快，不可重覆塗色，否則容易使顏色變濁。

▲以鎘紅、藤黃沿反光點向外以縫合法完成。

▲暗面以普魯士藍染過蘋果表面，待半乾時以噴霧器噴點。

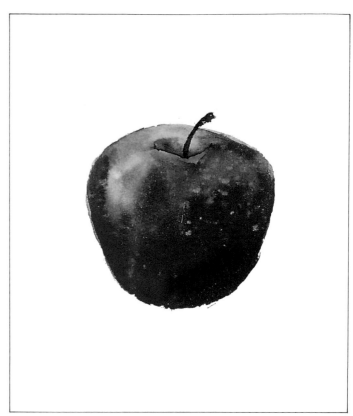

▲待快乾時再用暗紅染一次暗面後完成。

範例(4)

青椒

■注意事項／

青椒的畫法須注意青椒的表面要平順不要用太多的筆觸，否則青椒容易畫成像芭樂。

▲以青綠加上土黃、天藍染全體。

▲用鎘黃及胡克綠畫出亮面與暗面。

▲畫出蒂的部分並再用胡克綠加上靛青畫出底部的暗面。

範例(5)

葡萄

■注意事項／
葡萄的畫法須注意顏色要濕潤，每粒葡萄的明暗要分清楚，因爲是多粒在一串，須留意其整體感。

▲以紫紅、鮮紫、鈷藍染出每一粒葡萄的顏色，並預留反光點。

▲依實物的明暗加以刻畫，暗色的葡萄以紫紅加一點靛青以縫合法一層層加上去，此時注意亮面的反光。

▲注意葡萄的顏色要濕潤，當全體的感覺刻畫無誤後，再加上蒂及樹枝便完成。

範例(6)

香蕉

■注意事項／
香蕉的斑點大小不一，在繪製時不可將斑畫得一般大小，要潤，作畫時一氣呵成。

▲首先以鎘黃染出全體，共將反光處預先留白，底部以紫灰色先做出暗面。

▲再用縫合的方式在底部加一點石綠。在半乾的狀態下以焦赭點出香蕉的斑點。

▲再以乾筆法用焦茶色搓出根部的粗糙面。香蕉身上的小斑點是用筆彈濺的效果。

範例(7)

字典

■注意事項／
字典的製作在
表面一般都有
一層透明膠紙
，須注意其反
光的處理。

▲先以鎘黃淡淡上一次色，再用
灰綠、土黃畫書頁部分。

▲用滴水的方式洗掉書面部分顏色，
此舉的效果能表現封面的花紋。

▲加上文字，並用灰黑色以乾筆的方式畫出書的頁數。

範例(8)

書本

■注意事項／
書本的繪製一
般初學者都會
刻意將文字刻
畫得很清楚，
在這裡要注意
感覺的問題。

▲以土黃、普魯士藍、暗紅將全體
塗上第一次色並分配明暗色。

▲加強刻畫細部，在頁數部分以
乾筆法乾刷出線條，這樣書才
會有常常翻動的感覺。

▲再次加強明暗的刻畫後再以灰黑及靛藍色刻畫出書中的圖案及
文字。

範例（9）

蕃茄

■注意事項／
蕃茄的畫法和
蘋果雷同,不同
處在蕃茄表皮
較光滑。

▲以鎘紅、藤黃薄塗一層，並以青綠
畫出蕃茄的暗色及蒂的部分。

▲再以鎘紅以縫合法刻畫全體，
並以靛青染出暗面。

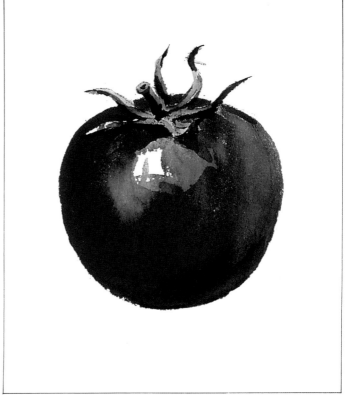

▲以深胡克綠刻畫出蒂的部分，並以水洗的方式洗出與桌面的反
光部分。

範例（10）

大頭菜

■注意事項／
大頭菜身上的
縐紋不可越畫
越多,象徵性
的點幾條即可
。

▲先以天藍、土黃、藍灰及石綠
將全體上一層底色。

▲加強葉片的細部，並用焦茶色
以乾筆畫出大頭菜身的條紋。

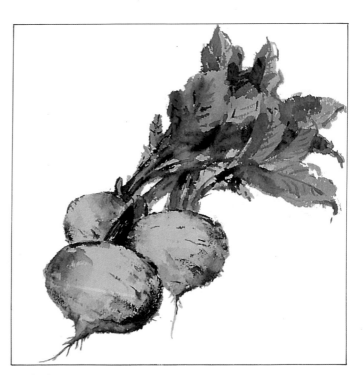

▲再次加強細部的描寫，直到滿意爲止。

69

範例(11)

報紙

■注意事項／
報紙的紙質表
現同書本表現
，唯一不同者
在於摺疊的順
序不可亂疊，
每一部分都要
有出處。

▲用土黃、石綠畫出報紙的表面。

▲刻畫出報紙上的部分小文字，刻畫時不可
　過於刻板，點到為止。並用深藍灰畫出頁數
　及轉摺的明暗。

▲作最後修飾，並寫上報紙的大標題始完成。

範例(12)

沖茶器

■注意事項／
玻璃的透明感及金屬的表現是繪製的重點。

▲先以鮮藍畫出玻璃杯身，並用藤
　黃、靛青、生赭畫出杯蓋的金屬
70　色。握把是用派尼灰染上去的。

▲依上述顏色繼續加重顏色。注意
　須留意反光的感覺及周圍環境對
　玻璃的影響。

▲用象牙黑、鮮紫加強握把的顏色
　，並用焦赭、褐色加強金屬的反
　光及暗色。

範例(13)

彩繪壺

■注意事項／
注意壺面圖紋
須順著壺面而
行，並注意透
視。

▲以石綠、藍綠、土黃薄塗全面。

▲將壺面的圖案做第一次勾畫，
　注意圖案須順壺面而行。

▲依上述顏色做第二次勾畫，再以靛青將暗面染一次後完成。

範例(14)

瓷杯

■注意事項／
瓷器有反光但
不強，不可以
用畫鐵器的反
光方法處理。
它的反光是柔
中帶銳利。

▲以藍紫及土黃為主色系，並留
　下反光點。

▲再以上述顏色加強細部刻畫。

▼用縫合法勾畫出杯面的圖案，最後再薄塗一層鮮藍，全體完成。

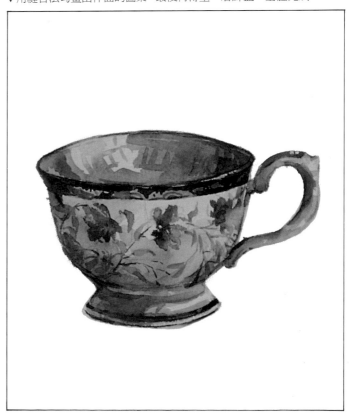

範例(19)

瓷瓶

■注意事項／
瓷瓶的繪製方法大約與瓷杯相同。但要注意環境中的物體
顏色對它的影響。

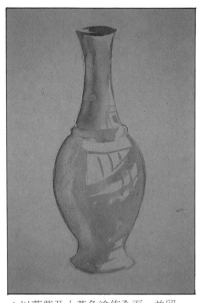

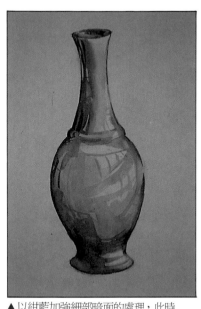

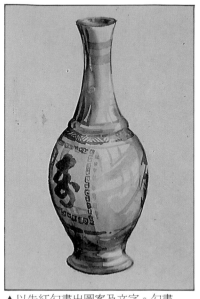

▲以藍紫及土黃色塗佈全面，並留
　出反光點。

▲以紺藍加強細部暗面的處理，此時
　須注意周圍環境對瓶面的影響。

▲以朱紅勾畫出圖案及文字。勾畫
　時以透明法爲宜。

範例(21)

保特瓶
（一）

（汽水）
■注意事項／
塑膠製品如果不是有強烈的光源的話不可過分強調反光點
。

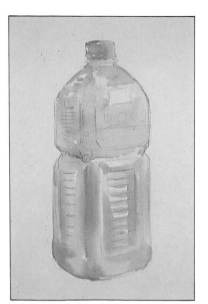

▲用岱赭、灰藍、灰紫染出全體。

▲用紅赭、焦赭加深瓶體的質感。

▲最後再用胡克綠、鮮藍畫出商品
　標籤後完成。

74

範例（20）

保特瓶
（二）

■注意事項／
保特瓶表面的條紋應注意凹凸面的立體感及瓶內水在凹凸
表面的反光。

▲以石綠、天藍染佈全體。

▲以胡克綠、樹綠刻畫反光的細部。

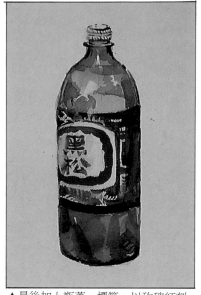

▲最後加上瓶蓋、標籤，以玫瑰紅刻
畫出，再薄塗一層溫莎藍後完成。

範例（22）

深色
酒瓶

■注意事項／
一般初學者都以為深色的瓶子就是暗及黑。注意深色中亦
有明亮，應從亮面開始著手才不會越畫越髒。

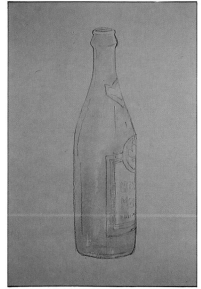

▲生赭、天藍樹綠色染出全體的顏
　色，並留出反光點。

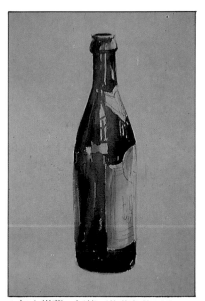

▲加上紺藍、紅赭、焦茶色依反光
　及周圍環境影響作細部刻畫。

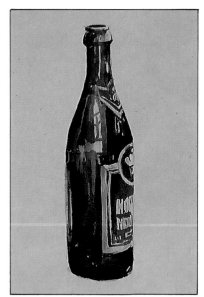

▲最後加上文字標籤後完成。

範例（23）

■注意事項／
注意文字標籤的透視及四方體紙盒的明暗、立體感。

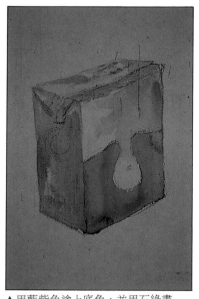 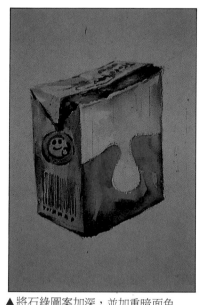 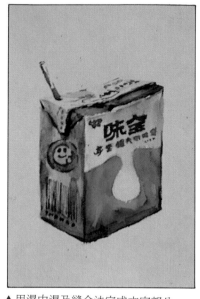

▲用藍紫色塗上底色，並用石綠畫　　▲將石綠圖案加深，並加重暗面色　　▲用濕中濕及縫合法完成文字部分
　出盒上的圖案。　　　　　　　　　　調完成部分文字。　　　　　　　　　後全體再薄塗一層灰紫色。

範例（24）

鋁罐　■注意事項／
鋁罐的反光不及金屬。這種金屬有一種深沈的感覺，須注
意與其它金屬要有所分別。

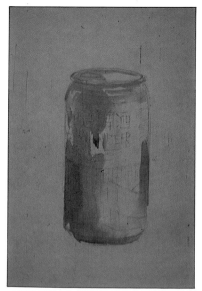 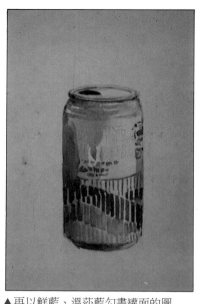 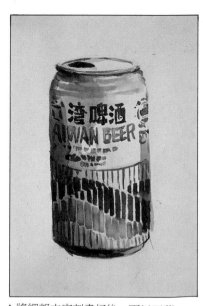

▲以灰紫加焦赭薄薄的塗上一層，　　▲再以鮮藍、溫莎藍勾畫罐面的圖　　▲將細部文字刻畫好後，再以天藍
　並分配明暗區域。　　　　　　　　　案，須注意圖案要順罐面的形體　　　色薄塗暗面。
　　　　　　　　　　　　　　　　　　而行。

範例(25)

透明
酒瓶

■注意事項／
注意善加利用透明法來表現瓶面的立體感，透明酒瓶與不
透明酒瓶所使用的筆觸不同須注意。

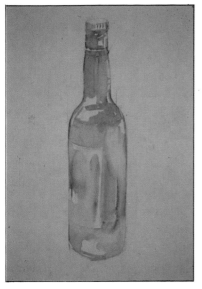

▲以鈷藍、土黃畫出全體。

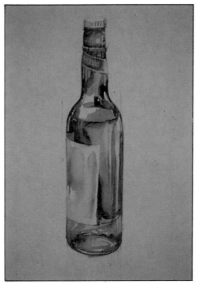

▲再以溫莎藍、普魯士藍刻畫反光
　細部。

▲加強細部刻畫後，畫上酒瓶標簽
　，全圖完成。

範例(26)

安全帽

■注意事項／
鏡片的反光、
盔帽內部之布
質表現及帽子
的反光部分須
特別注意。

▲先大致將固定的顏色薄塗一遍。

▲用鮮藍、樹綠勾出帽子的暗面
　及鏡片反光的質感。

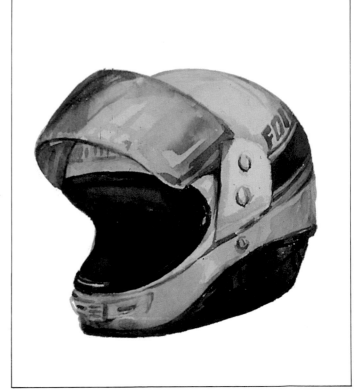

▲用焦赭、灰藍、灰紫作出帽內布質部分的質感，全體再作最後
　修飾後完成。

範例(27)

■注意事項／
噴罐　注意圓柱體的透視及明暗表現，柱體表面的標簽須有附著
其上的感覺。

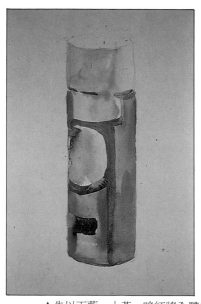

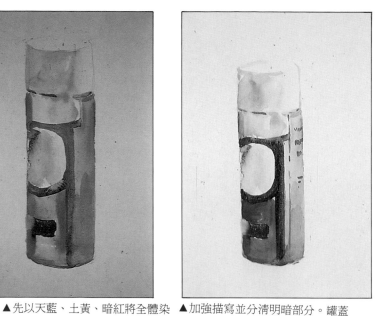

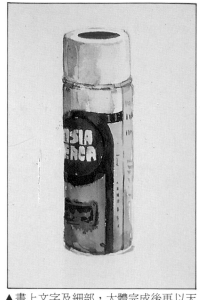

▲先以天藍、土黃、暗紅將全體染
過一次，並分配明暗區域。

▲加強描寫並分清明暗部分。罐蓋
是塑膠製品，不過分強調反光點。

▲畫上文字及細部，大體完成後再以天
藍色薄薄的塗上一層以加強 暗面的色調。

範例(28)

香煙

紙製的盆面有
一層反光膠紙
，須特別注意
不可只重視物
體的描寫。

▲以鉻黃、土黃及焦赭薄塗一層
底色。

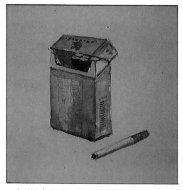

▲以濕中濕的渲染法塗佈全面，
並以縫合法刻畫文字部分，濾
嘴的白點是以衛生紙吸出。

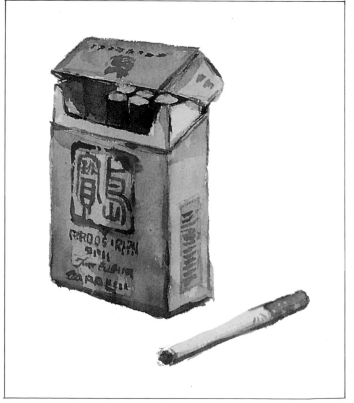

▲再以局部渲染的方法畫出文字部分後全圖完成。

範例（29）

皮包

■注意事項／
皮包的畫法要
注意皮質的感
覺，皮有亮皮
及不亮皮之分
，繪製上要注
意。

▲用灰藍、靛青、灰紫、土黃、普魯
士藍等色染出全面，並大致分出形體。

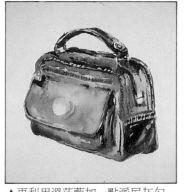

▲再利用溫莎藍加一點派尼灰勾
出暗面及一些細部。

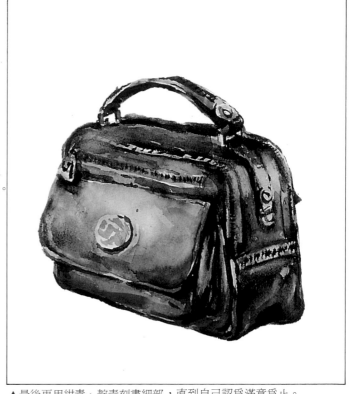

▲最後再用紺青、靛青刻畫細部，直到自己認爲滿意爲止。

範例（30）

手提袋

■注意事項／
手提袋的畫法
也是在於帆布
的質感表現，
再利用光線的
照射做出反光
面，當可得到
較佳的效果。

▲用紫紅、溫莎藍、靛青等色染
佈全面。

▲依實物的光影以靛青加派尼灰
爲主作暗色，以縫合法的方式
勾出手提袋的摺紋。

▲最後以鮮藍染一次暗面並統一
色調，再以象牙黑加鈷藍畫出
標簽，全圖完成。

79

範例(31)

條紋布

■注意事項／
表現布質的柔軟度，並注意轉折處不要亂折。布的轉折是有一定的規律的。

▲先以藍灰及石綠大致的薄塗一層，並分出明暗部分。

▲以透明的畫法調出土黃及藍紫兩色，沿布面摺紋畫出條紋。

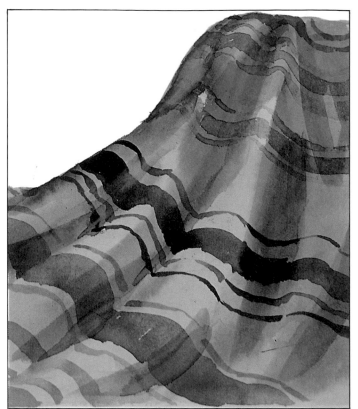
▲待畫面乾後，再用普魯士藍在暗面的重點部分染過一次以增加暗面的深度。

範例(32)

削鉛筆機

■注意事項／
削鉛筆機一般在畫靜物時較少遇見，在此作者特地提出以供初學者參考之用。

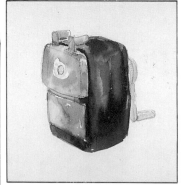
▲以洋紅染出機身全體，並用土黃染出夾筆器。

▲用暗紅加強機身的暗面，再用石綠、灰紫、生赭畫出夾筆器的金屬感。

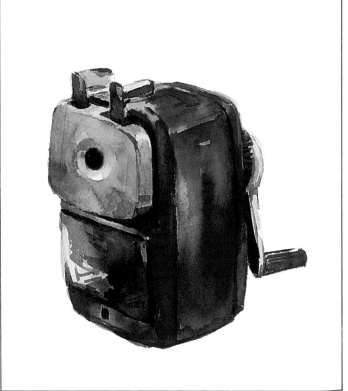
▲加強下方透明塑膠盆的深度感。各部分明暗再加以處理後全體即完成。

静物示範(一)

作者／楊雅惇　　　**紙張**／ARCHES-185磅

作者使用100分鐘的時間將作品完成,這是一般聯考術科中的考試時間構圖亦是時常在考試中會出現的,本示範將提供初學者做為練習的參考。

以鮮藍、鮮紫、鉻黃、石綠等色大致染出底色。

依各項單品的顏色做第一次的刻畫。

當各部份紛紛完成到一個段落時,用排筆沾上鮮紫,及胡克綠染出背景的部份顏色。

▲以鮮藍、鮮紫、鉻黃,石綠等色大致染出底色。

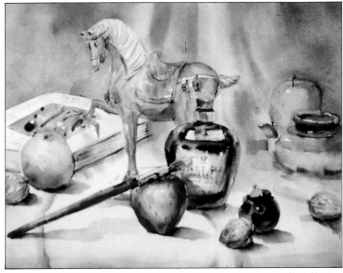

▲桌布的轉折部份在此時可大致的分出大面,並留意每項物品的影子及光源的方向。

▲依各項單品的顏色做第一次的刻畫。

▲當各部份紛紛完成到一個段落時,用排筆沾上鮮紫,及胡克綠染出背景的部份顏色。

▲最後在桌布上畫出條紋、畫時須注意條紋的走向必須一致待全乾後,用排筆沾少許的鮮藍色,染在桌布的暗面,以增加桌布的立體感。

静物示範(二)

作者／張國徵　　紙張／WATSON

本圖是以透明及不透明法混合使用繪製。

利用透明水彩，輕快及渲染的特性，做大面積的處理，再用不透明法刻畫細部。必須注意使用不透明畫法時，顏色較易變的灰濁，但它有色彩易於修改及整體色調「沈穩」、「和諧」等優點在使用上可免除水份及時間的掌握，自由的塗繪。

▲使用紫紅、藍紫、藤黃等色，用渲染的方式、染出大致的底色。

▲以分面的方式，分出前方花束的層次及暗面。

▲用不透明法，沾濃厚的白色顏料，描繪出小花的細部，須注意每朵花的形狀應求變化，以免流於刻板。同時以朱紅及鎘黃染出蘋果的底色。

利用不透明法刻畫出蘋果的細部、最亮的反光處以白色顏料點出，盛蘋果的瓷盤也是以白色顏料畫成。在使用白色顏料畫反光點時，應留意不可點的過於突顯，否則畫面容易變的不自然。▼

▲用步驟2的方式以分面的方式分出後方花束的大致明暗及層次。

▲用不透明法畫出小花的形狀並同時處理背景部份的層次。

▲染出葡萄的底色，並同時分出大致的明暗。

▲葡萄的畫法是以縫合的方式，由亮而暗逐步完成。

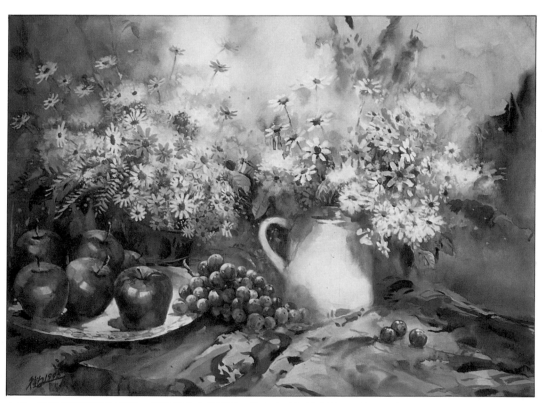
▲待一切的個體部份完成後，開始畫桌布的部份。花與水果部份我們已經使用了較細膩的方法
　完成了，桌布的部份就應該放鬆筆調來畫，才不致於使畫面變的呆板。

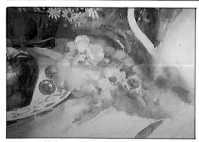
▲先以紫紅、鮮紫兩色為主，並襯以
　鉻黃及石綠，染出葡萄的大致底色
　及明暗。

▲以縫合法點染每一顆葡萄，最亮的部
　份是用白色顏料以不透明法點出。

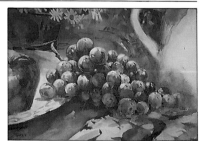
▲待全部畫完後，應注意每一顆葡萄
　的受光面和周圍環境的明暗關係。

静物示範(三)

作者／石志明　　紙張／ARCHES-300磅

這是一張以重疊與縫合法繪製的作品,作者以鮮艷的色彩、極佳的水份控制,將物體與物體之間的空間感表現得相當良好。另此種構圖在每年的聯考術科中常常出現,當中的繪畫技巧應可供給考生做爲參考之用。

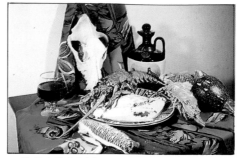

▲作品之實物照片

▲先以鎘紅、樹綠、生赭、鈷藍等色染出大致的顏色。

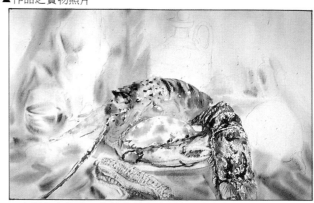

▲在顏色未乾時,先繪出前方主題部份的龍蝦及螃蟹。

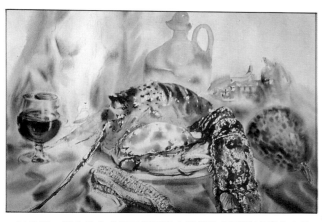

▲以重疊、縫合的方式相互使用畫出龍蝦的斑點及螃蟹身上的紋路,並同時對周圍副主題進行大體的描繪。

▼依上述步驟加強細部的修正。(主題之細部分析如右圖所示)

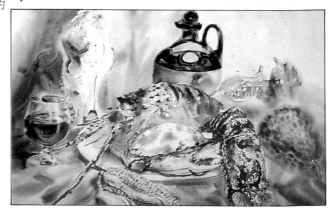

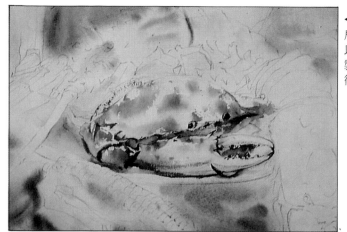

局部1：
以鎘橙、生赭、鎘紅等色以縫合法點染出螃蟹身上的斑點，繪製時應掌握縫合法的原則「一氣呵成」，筆觸不可來回塗抹，待微乾時，以乾筆刷出暗面的顏色。

局部3：
持續的對龍蝦身上的斑點進行細部刻畫，注意是用後方的龍蝦暗色襯出前方螃蟹的明亮。
在作細部刻畫時，應注意周圍物體的氣氛。部分物體可同時描繪以免過份描繪主題而使主題變得呆板。

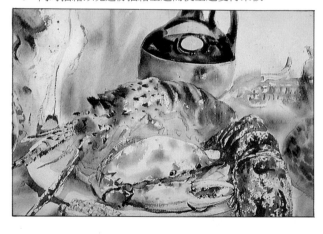

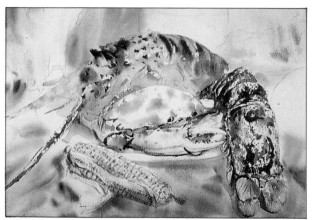

▲局部2：
再以藍紫色沿螃蟹的邊緣染一次，使其和後方的龍蝦有一點距離感，再用朱紅、鎘橙繪出龍蝦大致的顏色，前方的玉米在此時也可一併開始繪製。

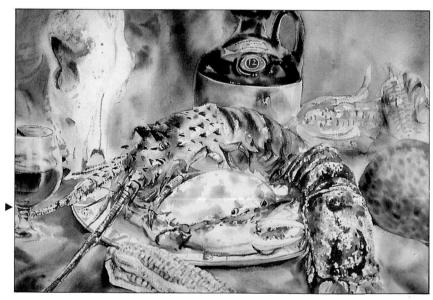

局部4：
最後畫出龍蝦的腳。在畫時應注意暗面顏色的變化，龍蝦雖有很多腳，但不必一一刻畫出來，應是虛虛實實的表現。龍蝦畫完後，可襯出前方螃蟹的明亮度。

酒杯的表現，其反光部份是用清水洗出，感覺上不似留
白般的銳利，在透明度和玻璃厚度的表現上都極成功。

蝦頭長得較為覆雜，
除了應多觀察外，在
繪製時也應多利用顏
色、明暗之變化來表
現覆雜的蝦頭。

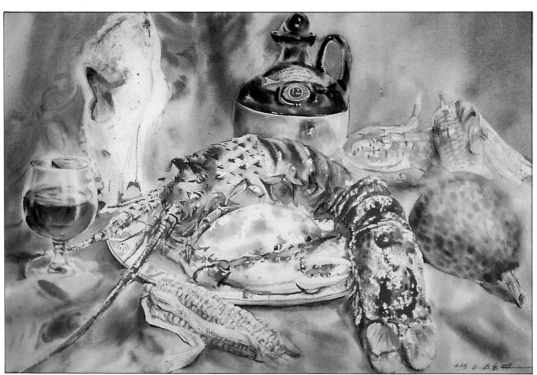

▲當各細部紛紛完成時，必須再次留意全體的氣氛及感覺，經過修飾完畢後全圖完成。

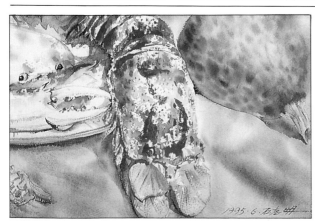

▲龍蝦的斑點表現在於筆觸的運用及水份的控制。

▲ 玉米的米粒用筆在虛實之間，其排列須多加觀察，不可
刻畫得整整齊齊而顯得呆板。玉米的外皮以乾筆掃出，
應留意轉折處的明暗變化。

風景篇

風景畫的起源甚早，在早期的西洋美術中，它通常是做為人物畫的背景使用，直至十六、十七世紀，荷蘭人因隨著殖民地的拓展，開始四處旅遊寫生進而帶動水彩畫的盛行，並影響到日後英國水彩畫的發展。

從以上的一段水彩歷史中，我們不難發現水彩畫具備了**輕便**、**快速**的特性，而風景畫更可視為水彩畫的**主流**。它聯接著**人類**與**自然**之間的關係。在我們學習風景畫之前，必須了解當在戶外繪畫時，我們須注意的是什麼？依經驗來說，我們發現想畫好一張風景畫須注意以下幾點：

第一、良好的透視觀念。
第二、適當的景物取捨。
第三、色彩的運用及筆觸的律動性。

以上三點是在說明如何使畫者在**有限的平面**中製造出**無限的距離**及**空間感**，並訓練我們如何在混雜的景觀中，做適當的取景，使大自然的景像能在畫紙中重新的再做一次美的組合。

大自然的景像是偉大的。一草一木都能令我們動容。每一位學習繪畫者都有**寫生**的經驗，除了去描繪自然外，我們也要去接近自然，進而激發我們創作的動能，創造出更多更好的作品。

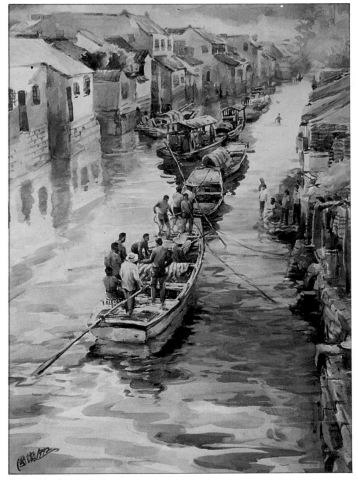

張國徵／漁舟初渡

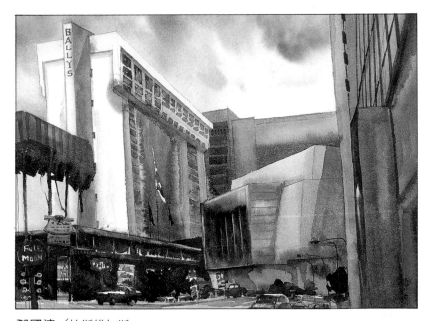

鄧國清／拉斯維加斯

範例（1）

樹（一）

■注意事項／

樹的長相每株不同，須常做觀察、練習。另外陽光的照射，也是畫樹的重點，因為能凸顯樹的立體感。

▼ 先用生赭、樹綠、胡克綠、青綠染出全體作為底色。

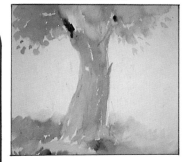

待底色顏色未乾時，用靛青調象牙黑以濕潤法勾出樹皮的粗糙面，並用扁筆沾靛青、胡克綠以扁筆乾刷出草地的感覺。▼

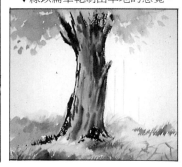

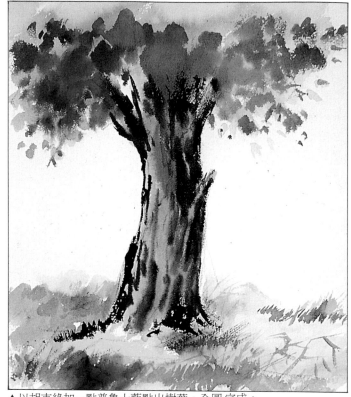

▲以胡克綠加一點普魯士藍點出樹葉，全圖 完成。

範例（2）

樹（二）

■注意事項／

樹枝的分枝雖亂，但有一定的長法，要時常觀察，不可亂勾。

▲以棕色加一點紅赭及靛青作出樹幹的底色。

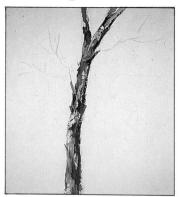

▲再以焦茶色勾出樹的暗面，並做出樹皮粗糙的感覺。

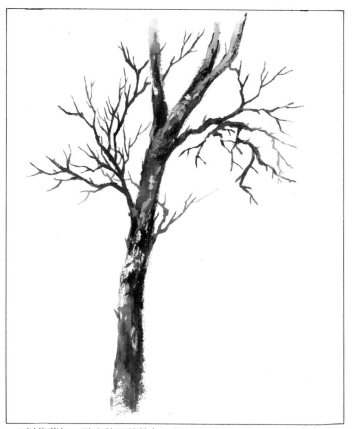

▲以焦茶加一點生赭用乾筆勾出樹枝的部分。

範例(3)

樹幹

■注意事項╱
鋸斷的樹幹
要注意年輪
的畫法，本
圖使用的是
刀刮的效果
，此外有用
乾筆勾及用
石膏液打底
繪製。

▲以棕色、生赭、青綠染出底色。

▲用美工刀剃出樹幹的年輪，同時
以濕畫及乾刷法做出樹幹的 暗面。

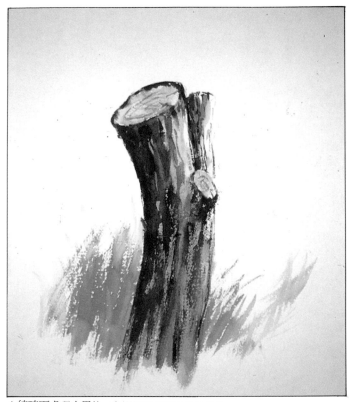

▲待暗面處理完畢後，在樹幹後方掃出幾片雜草，全圖完成。

範例(4)

草地

■注意事項╱
草地的顏色
受陽光變化
的影響很大
，利用顏色
的變化，也
能製造出遠
近的感覺。

▲用石綠加上鎘黃以大筆染出大片
草地，同時用生赭、派尼灰染出
前方石頭的暗面。

▲以青綠畫出草地的近景，同時用
海棉沾上派尼灰輕拍前方石頭部
分，做出碎石頭狀。

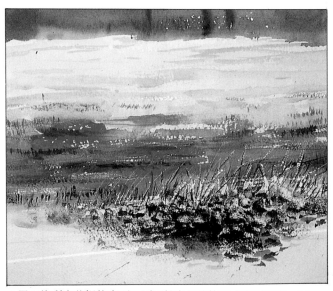

▲用刀片刮出草根的亮面，再用靛青以乾筆方式畫出草根，同
時再加強石頭暗面。

用天藍及溫沙藍染出天空，同時迅速用衛生紙擦出模糊的雲，
並用靛青加一點紫紅點出遠樹，以黃赭、生赭畫出前方沙地。

沙地與天空

■注意事項

沙地的處理注意不要刻畫得太細。以免流於刻板。須以輕鬆的筆調、顏色的變化來表現。

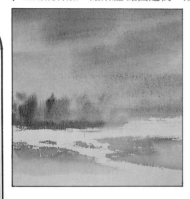

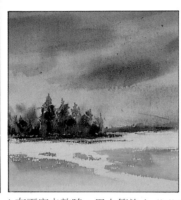

▲在天空未乾時，用大筆染上紫藍色畫出雲朵的暗面，再用派泥灰加強遠樹的效果。

▲用深棕、石綠以乾筆的方式畫出前方的沙地。

碎石地

■注意事項

碎石頭的表現受光須一致，並利用顏色的深淺表現出石頭的遠近。

▲黃赭、石綠、天藍三色薄塗於地面。

▲利用刀子的尖端剃出受光面，再用一點焦茶加上靛青畫出暗面及陰影。

▲加強刻畫暗面，在石頭與地面中加上靛青、象牙黑以加深陰暗面。

範例(7)

水坑

■注意事項／
注意用美工
刀刮出反光
白點時，用
力要適中，
不可硬刮，
以防傷害紙
張。

▲以灰藍、土黃、灰紫染過全面作
　為底色。

▲以象牙黑加上焦茶色以乾筆方式
　做出地面、沙石的感覺，並用美
　工刀剃出反光的白點。

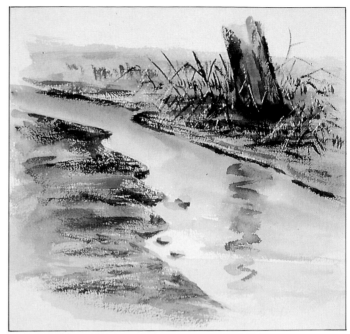

▲在水坑邊畫上一棵樹幹做出在水中的倒影，全圖完成。

範例(8)

岩石

■注意事項／
方塊型岩石
須注意面的
顏色變化，
用筆乾刷，
筆觸不可過
多，以免過
於零碎。

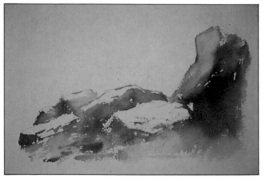

▲紫色、生赭、石綠將全體染一次，並預留亮面。

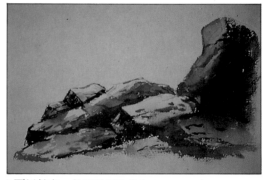

▲再以靛青、象牙黑用乾筆勾出岩石的暗面，並做
　出岩石的粗糙面。

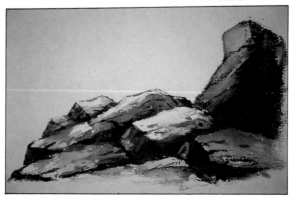

◀岩石的線條不要太多
太亂，點到為止。最後
在暗面再上一層焦赭
及靛青，加強暗面。

91

範例(9)

以灰紫加灰藍染出鐵皮的形狀，注意留白處的
▼ 乾筆效果。再以紅赭、岱赭染出生鏽部位。

生鏽鐵皮

■**注意事項**╱
生鏽的鐵皮
須注意鏽色
的變化，以
濕染的方法
染過。另外
鐵皮的金屬
感覺也要留
意色彩變化
。

▲以焦茶加上靛青刻畫出陰暗面，並加強
　生鏽感覺的處理，直到滿意爲止。

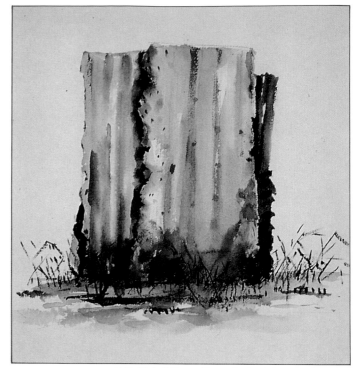

▲待全部完成後，再加上地面及草根，全圖完成。

範例(10)

石塊牆

■**注意事項**╱
每塊石塊的
大小須做適
當的變化。
顏色也不要
過分的統一
。在單純中
求變化是製
作的重點。

▲先以鮮藍加上石綠、黃赭染一
　遍所要畫的區域。

▲待底色全乾後再用普魯士藍、
　蕉茶、紫紅、靛青等色混合畫
　出石塊的形狀。

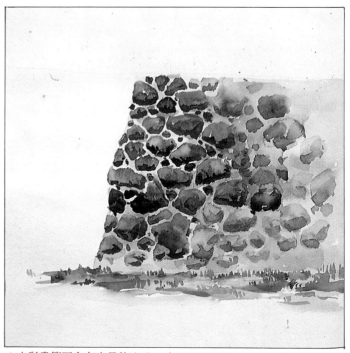

▲水彩畫筆要含有大量的水分，畫石塊形狀時水分自然會集在石塊
　的底部，形成石塊的暗面。待全乾後，暗色不夠者可再用靛青加
　強。

範例(11)

獨木舟

■注意事項／
蘭嶼的獨木舟最須注意的地方在其繁複的圖騰，要注意不可因其繁雜而刻意刻畫，以免流於呆板。

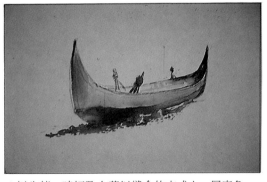
▲以生赭、暗紅及土黃以縫合的方式上一層底色。

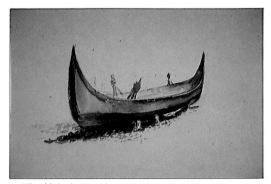
▲再以棕色在暗面染一層以加強陰暗面。

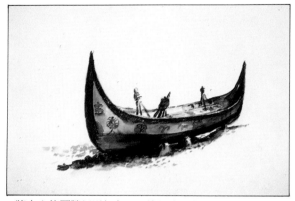
▲將舟上的圖騰以洋紅色用濕染的畫法勾畫上去並做出地面的陰影、加強細部描寫後完成。

範例(12)

木船

■注意事項／
木質部分的感覺因船身受陽光照射的影響頗大，故可利用陽光的照射做出較佳的立體感覺。

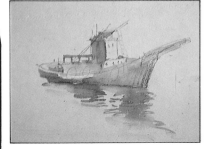
▲用灰紫色畫出船身的暗面及大面積的水紋。

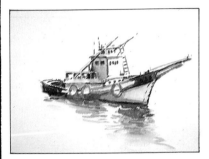
▲以靛青加上紫紅對船身加以刻畫。

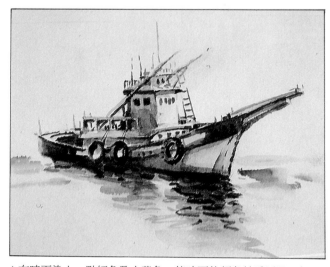
▲在暗面染上一點紅色及土黃色，使暗面的顏色較為活潑。加強船邊的車胎及陰影後全圖完成。

範例（13）

鐵殼船

■注意事項／
鐵殼漁船須注意其經風吹日曬留下的鏽斑，鏽色可使船身單調的色彩多一點變化。

▲先以天藍、岱赭、灰黑色將全體上一層底色。

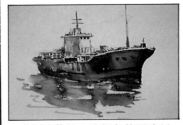

▲依照實物將上述顏色依明暗刻畫。

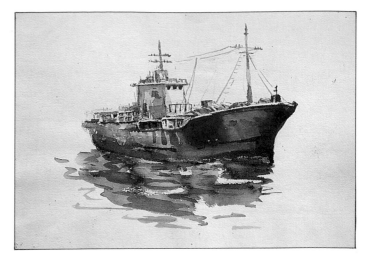

▲將細部刻畫完畢。在描寫時注意到全體的色調，不可一味刻畫，以免畫面過於呆板。

範例（14）

遊艇

■注意事項／
遊艇較其它漁業用船隻不同，它的顏色較豔，表面較爲平板。

以天藍、灰藍、紅赭分別染出前後船隻的底色，
▼並在未乾時以輕鬆的筆法勾出水面的倒影。

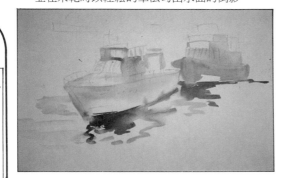

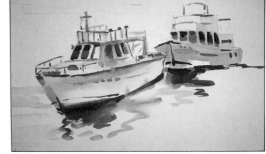

▲遊艇的窗戶是以凡戴克棕加上象牙黑做暗面而成。

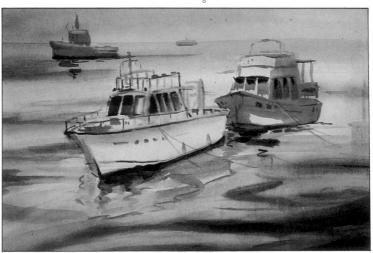

▲當主體的兩條船完成後，待其顏色未乾時，畫出背景及前方水紋，一氣呵成。

範例（15）

小木船

■注意事項／

此種小木船最常見於北部海濱，色彩鮮艷、其樸拙的造型，若加上陽光的照射，極易入畫。

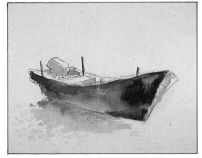

▲以鈷藍及土黃，鎘紅染出船身，並同時以生赭畫出地面。

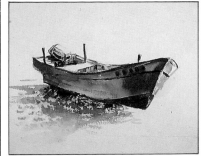

▲依上述顏色加強船身的整體色調，並用焦茶色勾出石塊的感覺。

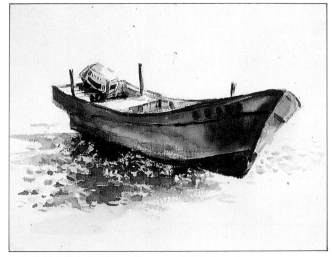

▲加強船身的細部刻畫並整理出馬達的部份質感地面的石塊再做最後之處理、全圖完成。

範例（16）

破玻璃窗

■注意事項／

玻璃的反光及窗戶木條的陰影變化是繪製的重點。

▲用生赭、石綠、灰紫、天藍染出底色。

▲再用灰黑色加一點凡戴克棕以乾筆大片乾掃出木紋，並用紺青做出窗戶的陰影。

▲以焦茶加象牙黑用銳利的筆法畫出破玻璃。

95

範例（21）

遠屋倒影

■注意事項／
遠屋及水面的倒影請注意房屋及倒影的關係，有物體才有倒影，水中倒影筆觸不可亂勾。

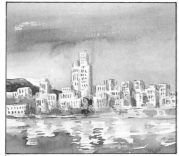

▲以灰紫、灰藍染出天空。用土黃、灰藍等色畫出房屋的暗面。

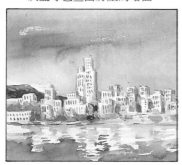

▲用靛青、溫莎藍勾出遠屋窗戶的感覺，並用溫莎藍畫出水面的倒影。

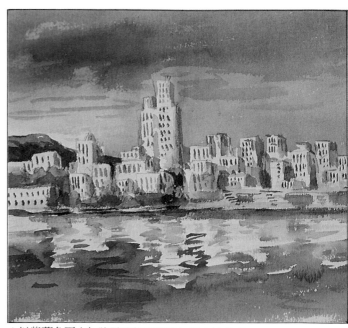

▲以紫藍色再次加強雲朵的表現及加深水紋的處理。

範例（22）

人物點景

■注意事項／
人物是風景畫中最常用到也是最重要的，人物點景要畫得好，平日須多做一些人物速寫的習作。

依實物的形狀、人物的衣著染上該有的顏色，此時須注意留白部分必須依照光源來的方向。▼

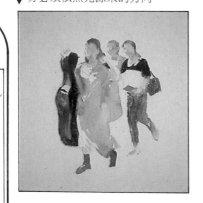

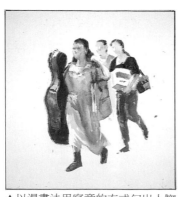

▲以濕畫法用寫意的方式勾出人物的明暗及線條。

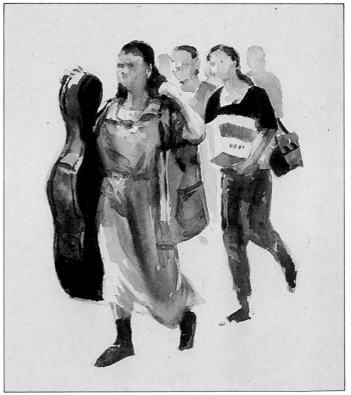

▲待其全乾後再用一層灰藍色大致刷在人物的暗面加強對比，全圖完成。

98

風景示範(一)

作者／張國徵　題目／阿根廷TIGER湖　紙張／ARCHES 300磅

這是一幅旅遊寫生的作品，旅遊寫生強調利用輕便的裝備
並在短時間之內將作品完成，這幅作品是筆者旅遊阿根廷
時先作好鉛筆素描，再於回國後繪製。

本幅作品之重點在於表現水紋的處理，全圖無特殊的技法
，對於初學者應該可以參考使用，再者建議各位在旅遊時
不要光用相機將風景拍下來，事後再依照片來描繪，最好
在照完照片後再做一份簡單的素描，這樣不但能在現地就
將景物做適當的取捨，對於自身的速寫能力也有很大的幫
助。

▲以2B鉛筆定出底稿。

▲以岱赭、鮮紫、土黃、靛青為主色調，大致的染上底色。

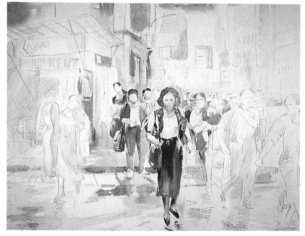

▲首先從前方的人物開始著手，以濕中濕的方法勾出雨後
　潮濕的感覺。

◀　濕中濕的畫法應注意水份的控制及筆觸的肯定性。

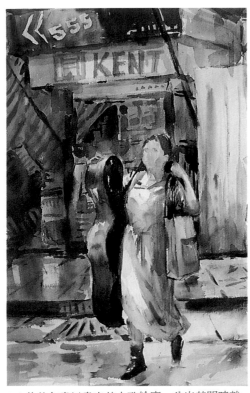

▲ 人物的勾畫以畫出其大致輪廓、分出其明暗就可以，因爲是雨天，不必太過於刻畫人物五官。

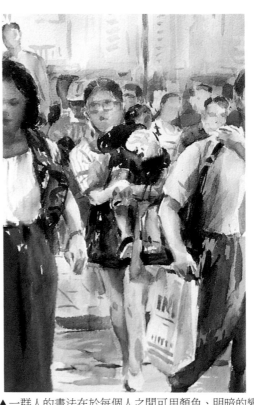

▲ 一群人的畫法在於每個人之間可用顏色、明暗的變化加以區分 爲前後左右。群像如果處理不好，很容易使得有些人物有粘在 一起的感覺。

▲ 地面積水的表現及人物的倒影可用灑脫的筆觸簡單的勾出即可。

◀ 細部一：有大片花紋的衣服應以輕鬆的筆調畫出。

▲ 細部二：人物和人物之間空間感須注意，每個人相互間的距離是用色彩襯出的方式完成的。

▲ 細部三：鐵皮的部分應以乾筆輕掃出鐵皮的波紋，其飛白的效果使鐵皮有一種粗糙感。

▲後方的招牌林立,不必刻意的刻畫。以大筆用渲染及
　縫合的方式畫出,在虛實之間其空間感即表現出來。

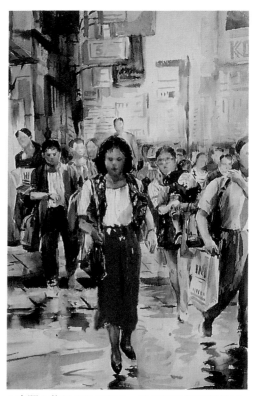

▲中間人物是作品的焦點,我們用鎘紅畫出其長
　裙,鮮紅的顏色使觀者的眼睛首先被吸引,而
　主體人物用紅色也有助於加深前後距離的空間
　感。

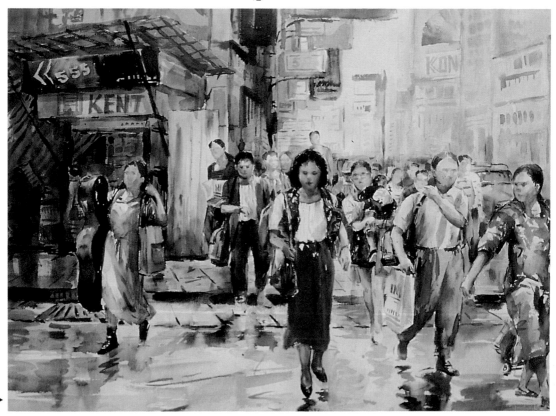

全圖完成。　▶

風景示範(三)

作者／林俊明　　題目／仲夏　　紙張／日本水彩紙

以低彩度的色調表現夏日小溪旁的情景，占畫面3分之二的
石塊以簡單的筆觸表現出富明暗變化的質感，石塊的表現
，多而不亂，畫面的統一性極強。

▲以HB鉛筆勾畫出輪廓。

◀ 以紫色及鎘黃大致的染出底色。

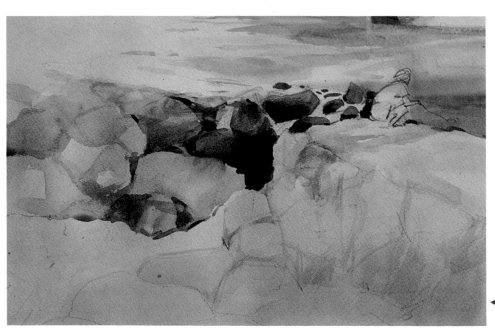

◀ 用派尼灰加一點紫藍色
　分出石塊的大致明暗。

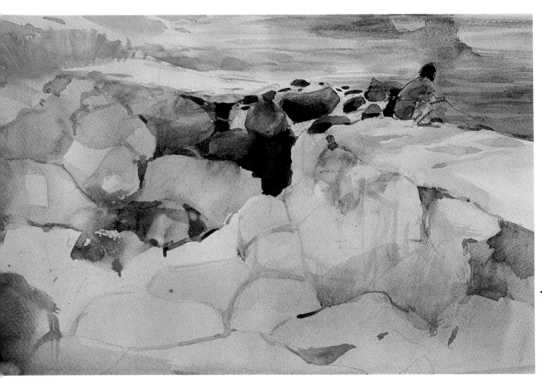

◀點上人物使畫面
看起來較生動，
並同時勾出遠方
的草叢。及用簡
單及肯定的筆觸
勾出最前方石塊。

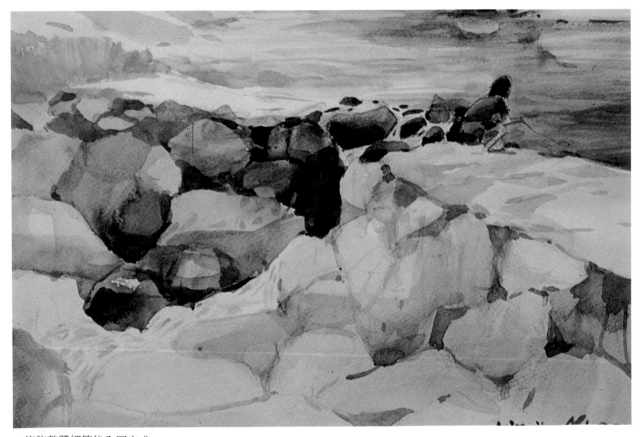

▲修飾整體細節後全圖完成。

105

風景示範(四)

作者／張國徵　　題目／阿根廷－布誼諾斯市

紙張／ARCHES.185磅

這是一幅旅遊作品,依據實際的街景,做部份的修正。右側樓房採用大量留白的方式繪製,使白色的房子在畫面上顯得自然,並依虛實的筆法勾出後方的大樓,使視覺有極佳的深遠感。左側以藍色為主的招牌、樓房襯托出右邊的白,使畫面具有空間感。

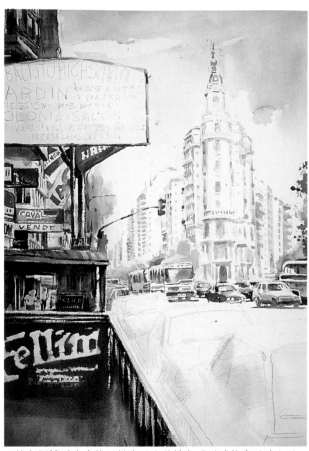

▲待左側樓房畫完後以靛青及土黃等色重點式的勾出右側白樓及遠方的大樓。中間的汽車色調儘量能和白樓一致,這樣車子才有在白樓旁邊的感覺。

◀以2B鉛筆勾出輪廓,並依實際顏色大抵將顏色畫上。

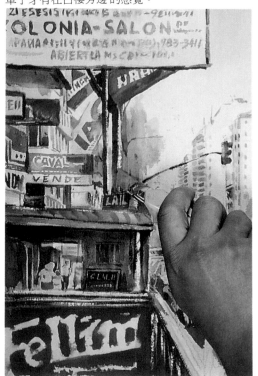

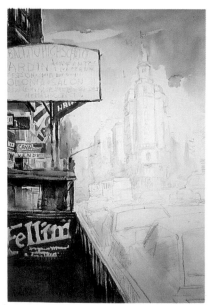

◀以鈷藍、鮮藍及洋紅等色大致的勾畫出左側樓房及招牌。

▲以美工刀刮出受光強的部份。

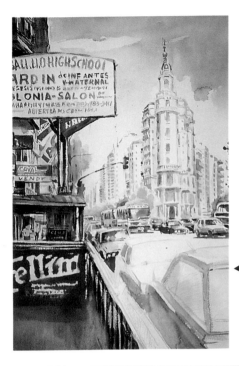

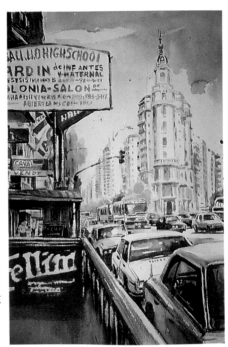

◀ 待遠景及中景
都完成後，開
始刻畫前 方車
子的暗面。

▲ 以靛青加上鈷藍勾出汽車玻璃的
反光、汽車內部的物品及周圍環
境的反光。

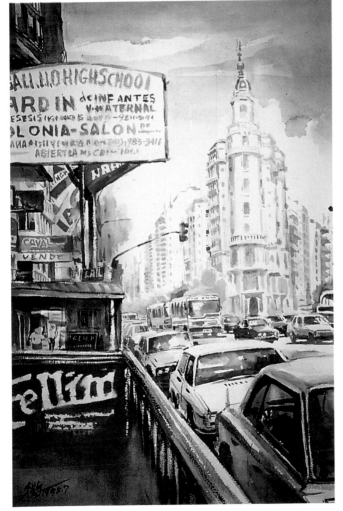

◀ 以排筆沾一點鈷藍色塗刷在暗面及天空，以求統
一色調。全圖完成。

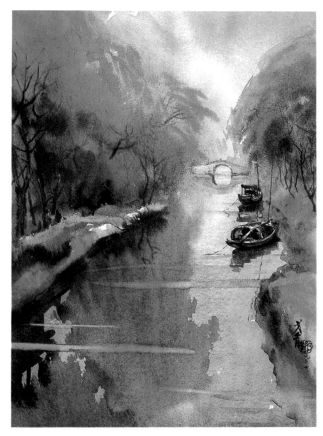

◀煙雨江南／鄧國清

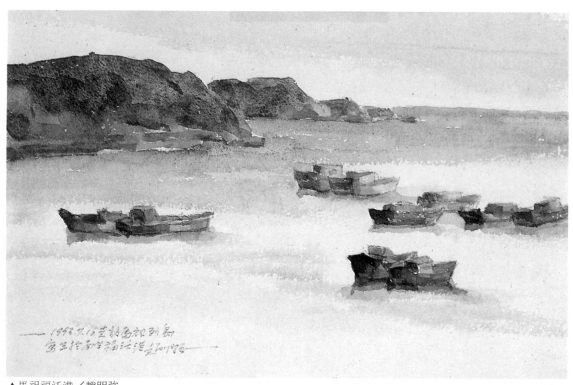

▲馬祖福沃港／趙明強

人物篇

一般大多認為人物畫較風景、靜物來得難畫，那是因為風景和靜物是死的，而人物是活動的，並講求**肌膚色彩的變化**及**神韻的表達**。人物畫在繪製時，牽涉的範圍較廣。除了一般性的**光影變化、人體結構**等，要想畫好一張人物畫，須經過一段艱苦的練習，方能正確的表現出人物**結構**之精髓。

在西洋的美術歷史中，人物畫的發展頗早。早期一般的王公商賈都喜歡為自己繪製一些肖像畫，這也是促使人物畫發展的動力。又因它能忠實的表現出一個時代的**生活百態**，故為一般畫家做為繪畫主題。

提到人物畫，不免要從學習人物結構的**人體解剖**說起，如同一般的繪畫原理，在美麗的色彩外衣之下，必須要有堅實正確的骨架為基礎。人的臉孔各有不同，但基本的架構是不會改變的。再加上技法的表現，方能成為一張成功的作品。

在技法表現上，強調臉部**色彩的變化**。舉凡宇宙間各種顏色都可在肌膚中找到。平時多做練習、多做**觀察**是學習人物畫的不二法門。如年輕的少女皮膚光滑、面色紅潤；老年人的皮膚粗糙皺紋滿佈；小孩子的身形比例又和成人不同；成人又和老人不同。舉凡種種都強調出**平時觀察**的重要性，這樣畫出來的人物才能有生動的感覺。

▲生活／邁恩美藝術工作室提供

▲人體／石志明

▲兒時／曾冠中

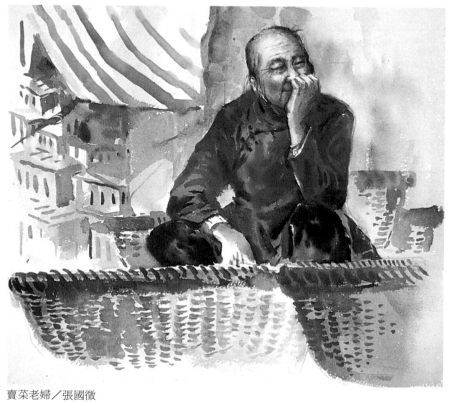

賣菜老婦／張國徵

範例(1)眼睛

■注意事項╱

眼睛是人物畫的精神所在,多一點練習才能畫出一張成功的人物畫。

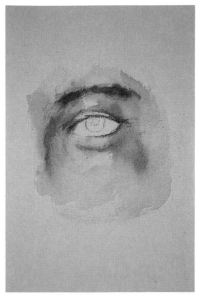

▲以紅赭、土黃染上全面,預先留好眼珠的反光點,並用靛青畫出眉毛的顏色。

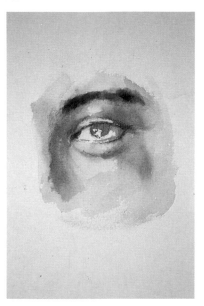

▲用紅赭加上焦赭畫出暗色,再用棕色畫出眼珠部分。

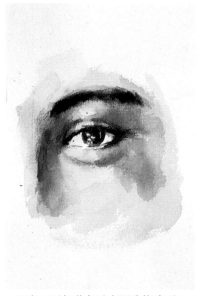

▲以象牙黑加茶色點出眼珠的暗面,留意勿將預留的白點塗掉。並再次以靛青、天藍加深眉毛的顏色。

範例(2)鼻子

■注意事項╱

鼻子的畫法須注意鼻頭下方的反光,鼻樑是圓滑的,不可畫得像石膏像一般的有稜有角。

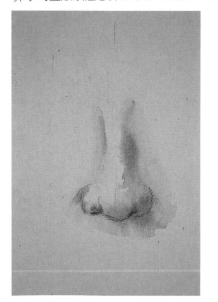

▲以紅赭、土黃染上全面,並預先留出反光的白點,在鼻子的暗面加上一點石綠色。

▲再以靛青加上焦赭畫出鼻孔部分,並大致分出明暗。

▲加強細部描寫,並以印地安紅加深暗面。

111

範例(3)嘴

■注意事項╱

嘴的畫法要注意嘴唇的顏色要自然，不可過於血紅，反光的光澤也要注意。

▲再以印地安紅薄染全面，並再次
　加強暗面的處理。

▲先以土黃、黃赭、紅赭染出全面
　，在嘴角染上一點石綠。

▲以焦赭、鎘紅畫出嘴唇的顏色及
　暗面陰影。

範(4)手(一)

■注意事項╱

手的顏色變化也常受周圍環境顏色變化的影響，須多作觀察。

▲以褐色勾畫手的線條，並再一次
　用紅赭、鮮紫染一遍暗面。

▲以土黃、紅赭染出全面，並預留
　亮面。

▲以紅赭加一點鮮紫染暗面。

112

範例(5)手(二)

■注意事項／

肌膚的顏色須注意要有血色，顏色不可畫得過於蒼白，亦不可畫得過份紅潤。

▲以土黃、黃赭、紅赭、石綠染佈全體。

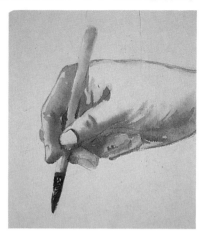

▲以鮮紫加印地安紅染暗面，並處理原子筆的質感。

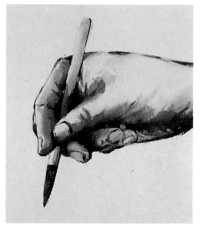

▲用褐色勾出手的線條，並用紅赭染一次暗面，待全乾後，再將原子筆完成。

範例(6)腳

■注意事項／

腳在一般繪畫上較少用，致於它的畫法和手部的畫法大致相同。

▲以土黃、黃赭、紅赭、石綠染上一層底色。

▲再以鮮紫加一點印地安紅染在暗面，這樣看起來較有血色。

▲重複以褐色勾畫暗線條，勾出指甲部分後完成。

人物速寫

作者／石志明　　紙張／ARCHES 300磅

速寫作品是利用極短的時間，將模特兒的動態、氣韻表達出來，不太在乎像與不像，重點在於神情的顯現。

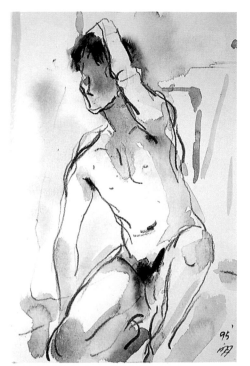

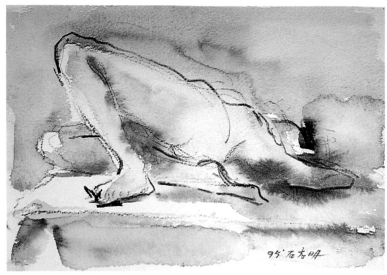

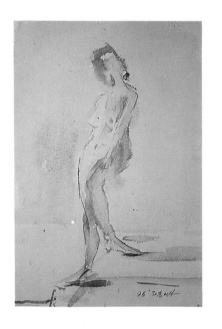

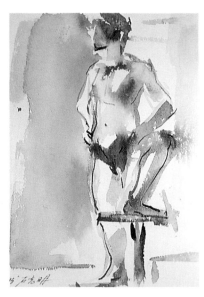

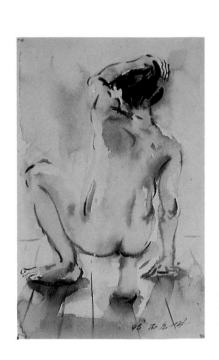

人物示範（一）

作者／張國徵　　紙張／ARCHES 300磅

畫老年人時須注意到面部的縐紋變化，嘴巴上方及下巴兩頰因時常刮鬍子的關係，故帶一點綠色。皮膚較粗，所以面部的筆觸運用為繪製的重點。

▲以2B鉛筆勾稿，並大致分出明暗。

▲用鎘橙、生赭、石綠染出面部的底色，用紅赭、靛青畫出衣服的底色。

▲用溫莎藍染出眉毛及下巴的鬍渣，並以岱赭出面頰的顏色。

▲以靛青畫出頭髮的底色，此時用紅赭刻畫面部的皺紋。

▲用上述顏色慢慢依序加深。

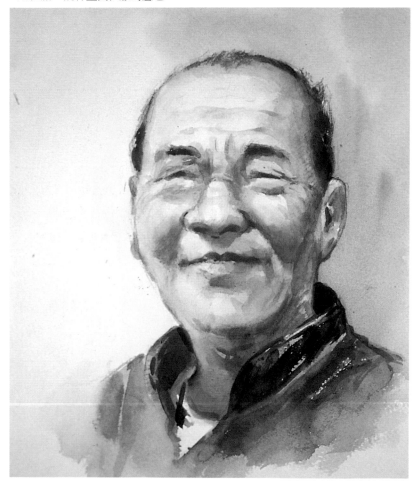

▲待面部的細節全部完成後，以土黃、灰紫、石綠染出背景，全圖完成

人物示範(二)

作者/張國徵　題目/人像

注意事項/女性,尤其是年輕女性,皮膚較光滑、紅潤。總之,人物的練習重點在於平多做觀察練習,並時常複習人體各部結構。

▲以2B鉛筆勾出人物的輪廓。

▲以鈷藍加上棕色染出頭髮,並用黃赭、土黃染出臉部的底色。

▲眉毛部分是以靛青用側筆的方式輕勾,再畫出眼珠、嘴唇,衣服是以大筆觸用寫意的方式表現。

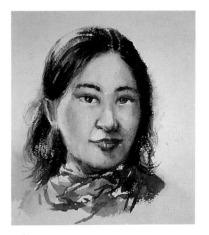

▲依上述的顏色再上第二次色,使其面部更趨完整。

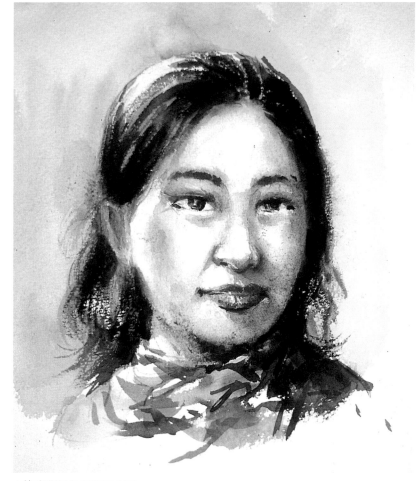

▲染出背景色以襯出主題。

116

人物示範(三)

作者／吳信和　紙張／黃色牛皮紙

這是一張極具插畫味道的作品。作者利用水溶性簽字筆為底，加上對比強烈的淡彩，表現出簽字筆經過水溶後的效果。作者素描功力由人物變形後，仍能抓住對方的神韻中可見一斑，加上淡彩的運用，故不失為一張成功的作品。

◀ 先以2B鉛筆勾出主題輪廓。

▲ 以朱紅加上一點黃赭開始著出臉部的暗面。

▲ 加強臉部細節描繪，並以靛青染出西裝的底色及背景的大致顏色

▲ 刻畫背景的文字細節，並用白色廣告顏料畫出襯衫的衣領。

▲ 以水性簽字筆畫出臉部的筆觸。（依臉部肌肉採交叉方式繪製）

▲ 當完成簽字筆線條時，可再上一層淡彩，這樣除可製造水溶性簽字筆效果外，亦可增加臉部的明暗。

▲ 待全體處理完畢後，因是插畫作品，再加上文案，全圖即完成。

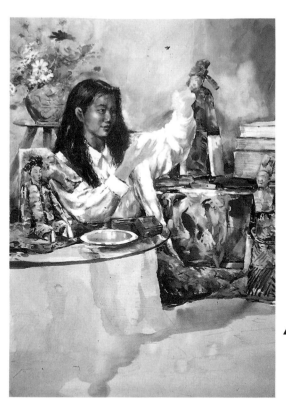

▲背景部份，用洋紅
　、普魯士藍、鉻黃
　等色，以大面積方
　式繪製，廷伸畫面
　的深度及空間感。

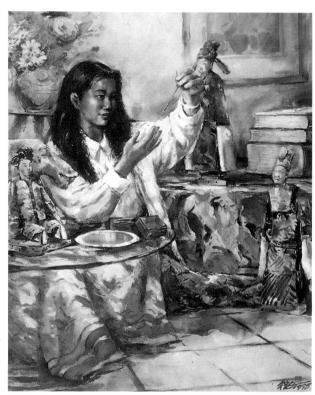

▲當全幅作品進行到
　最後階段時用噴筆
　在局部暗面採重點
　式的噴灑，藉以加
　強整體色調的統一
　及明暗的對比。

120

綜　合　說　明

■學生作品賞析（邁恩美藝術工作坊提供）

▲構圖平穩、明暗的處理得當，左上方花的處
　理相當不錯。

▲利用重疊法的畫法各項單體描寫尚稱完整，唯構圖較為
　平板。

▲這是一張高中美工科入學考試的術科題目，構圖極為簡單，旨在能於極短的繪製時間中，測
　出學生的實力。

▲乾淨的用色、簡單構圖，將原本單純的個體連接起來。

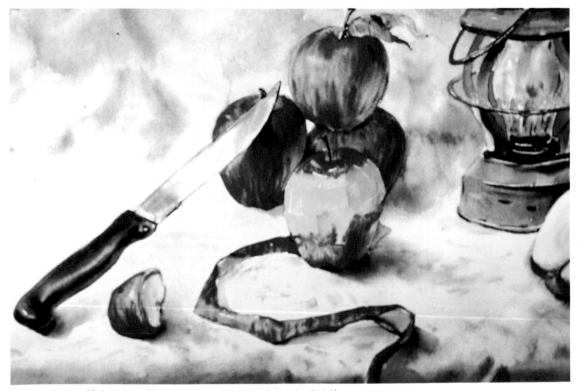

▲作者具極佳之描寫能力。尤其是 蘋果削皮後的質感表現極為傳神。

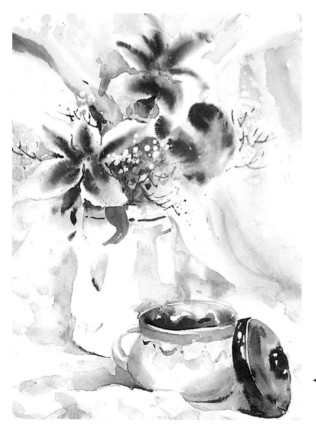

▶ 色彩運用良好，背景用多點式的筆觸，使得視覺上有一種繽
紛的感覺。

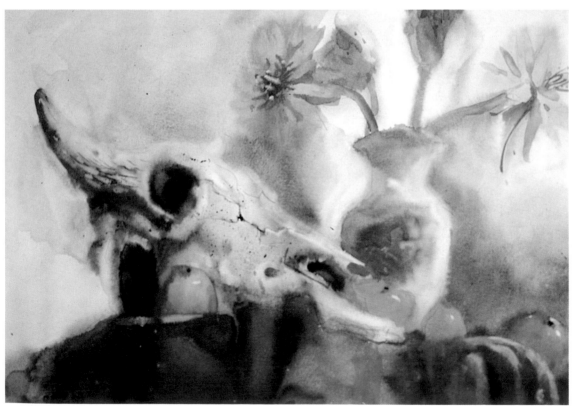

▲作者利用濕中濕的渲染畫法，以暗色的桌布配上紫色的花瓶
，將白色的牛骨襯托出來。

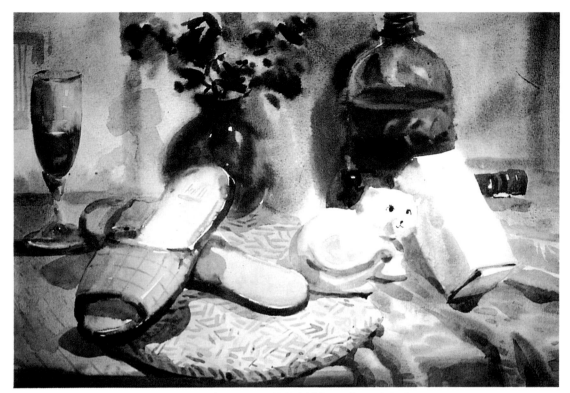

▲作者利用視覺焦點，將重點放在拖鞋及瓷娃娃上，其餘的畫模糊，形成一張氣氛良好的作品。

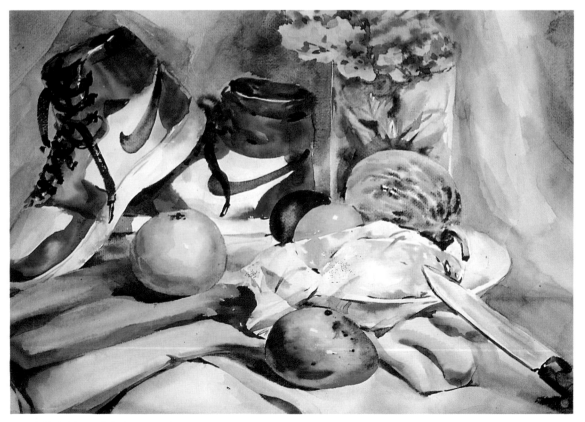

▲明亮的色彩、用色輕快，使人有眼前一亮的感覺。

▲作者用筆、用色乾淨俐落，將平凡的主題表現得恰到好處。

▲單色作品須注意各部分的色彩變化，將單調的色彩做無限的變化。

128

▲整幅畫的色感極佳，單體的質感表現亦相當
　細緻。

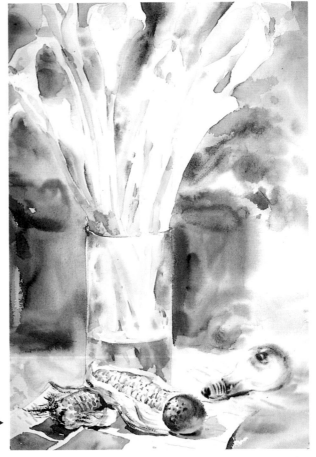

主題、背景的空間處理甚佳，顏色的使用亦 ▶
相當理想。

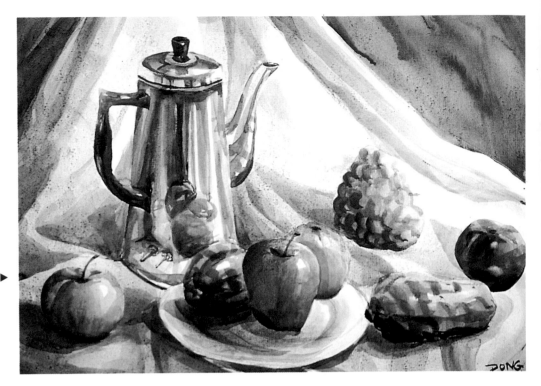

作者利用單色▶
的描寫，將有
限的顏色作無
限的變化，尤
以金屬壺的光
澤表現甚爲成
功。

▲作者將花的表現由主題慢慢溶入背景中，使整幅畫
　的空間變化相當豐富。

▲作者利用色彩的變化將高彩度的芒果放在右下角，形
　成重點，但又不會太搶背景樹葉，是一張不錯的作品。

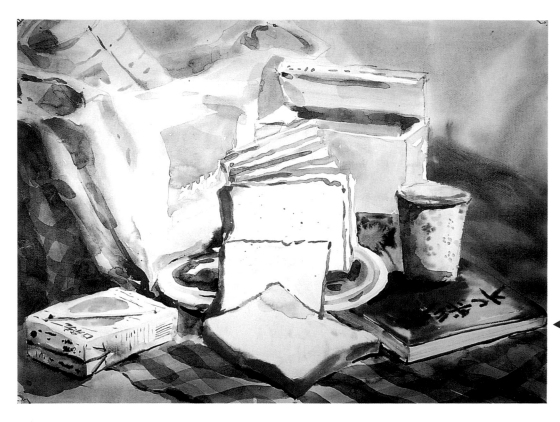

◀ 作者利用輕快
的手法，將全
圖表現得乾淨
俐落。

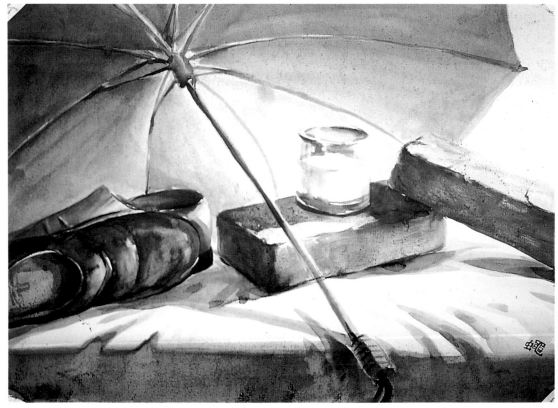

◀
這張圖的大部
分物體為黑色
，黑色的東西
較難表現，紅
色的磚塊在畫
面中有畫龍點
睛的功能。

131

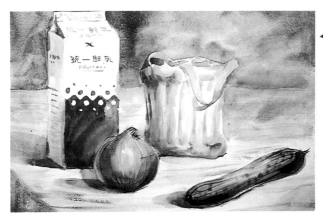

這張作品是一張在100分鐘內完成的作品。簡單的排列是一般高中美工科入學術科考試常見的構圖。

提出這張作品在於提供初學者學習各種不同質感的表現，如後方的陶壺及前方的蘋果其質感都有不同的表現法。

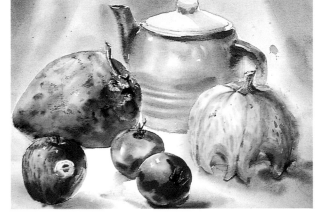

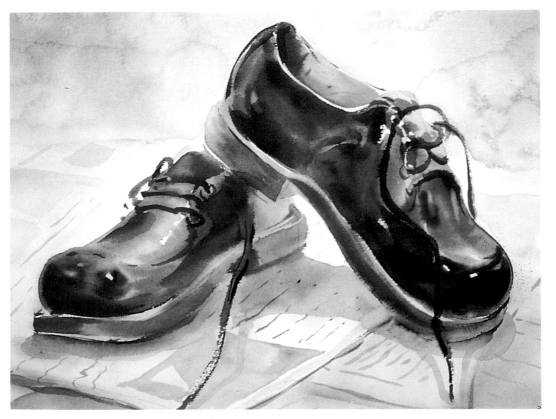

▲這幅作品表現出皮質鞋子的質感。鞋面以濕中濕的方法表現其亮皮的感覺，表現得極佳。

▲現場寫生作品，用筆在虛實之間，
　表現得恰到好處。

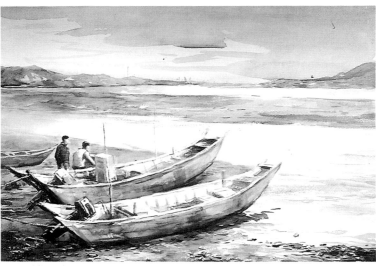

▲這張學生寫生習作是描寫關渡海灘。作者利用不透明的方描寫
　沙地和石塊的質感。

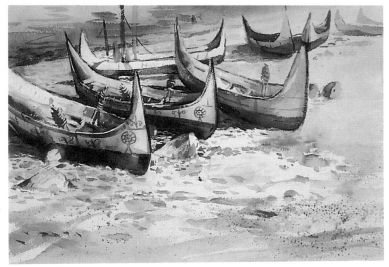

作者將主題放置在中間偏上的構圖
，反而將最前景以輕鬆的筆調軟刷
，前方的灑點在畫上有平衡的作用
。　　　　　　　　　　　　▶

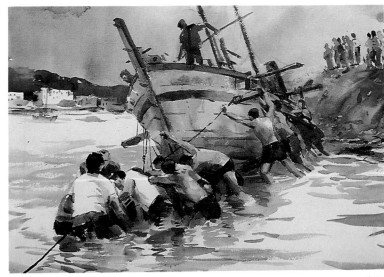

作者在構圖上用前方的繩子做引導　▶
，將觀賞者視點由前方向後方引導

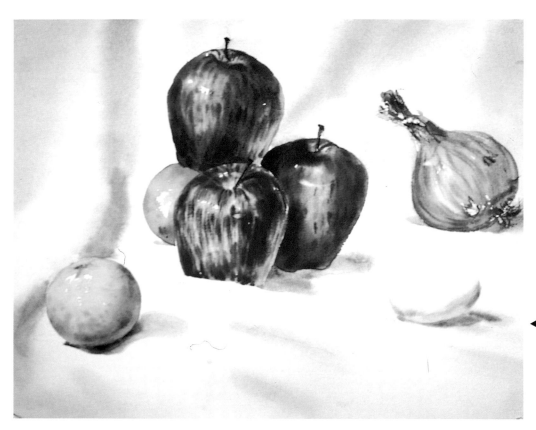

▶ 這張作品旨在描
寫單品的質感，
圖中的蘋果及柳
丁及其質感表現
都極佳。

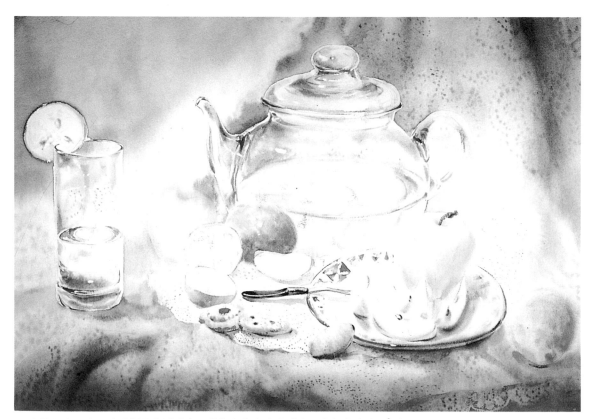

▲本作品在於表現玻璃製品的透明度。其後方的桌巾質感表現的相當成功，整幅作品的氣氛也掌握得
　恰到好處。

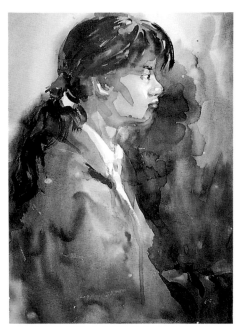

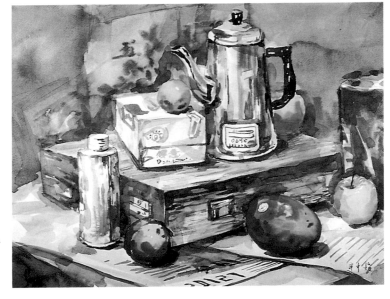

利用明快的筆觸以大塊面的處理使畫面輕快活潑。

此圖為典型的學生靜物作品，其▶
中木箱的質感表現相當成功。

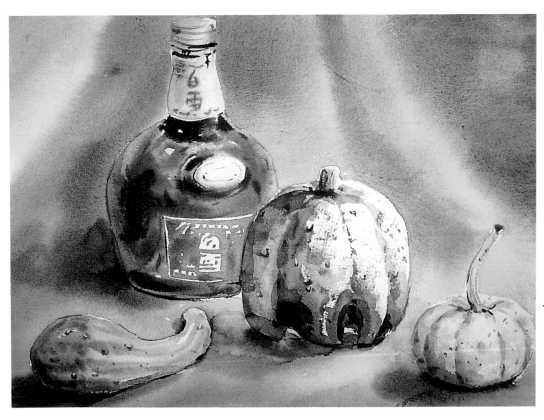

◀這張作品旨在
表現不同的質
感的表現方法
，酒瓶及小南
瓜等的質感表
現極為良好。

135

整張作品的完整性頗高，惟前方的玻璃似乎畫得過小，這在一般初學者中較易發
▼ 現，也就是物體與物體之間的比例、大小沒掌握好。

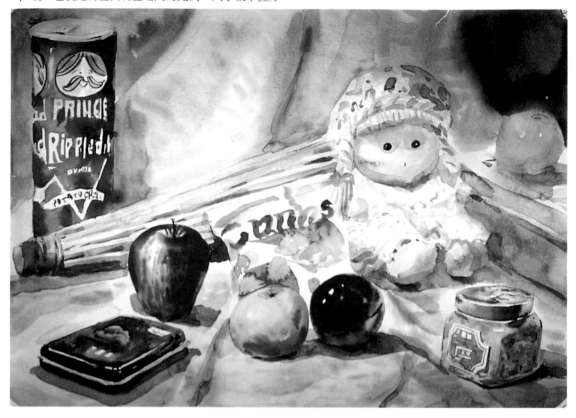

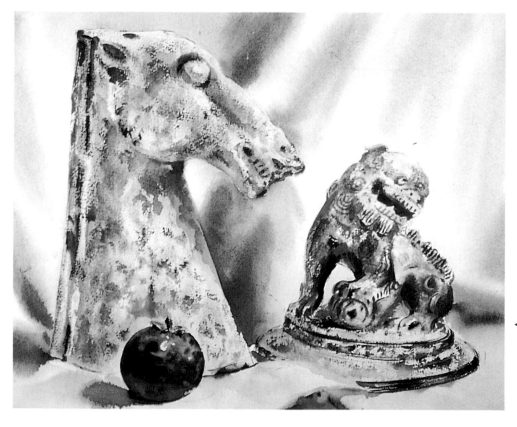

◀ 利用乾筆搓、
擦的方法做出
陶器及石頭的
質感。

136

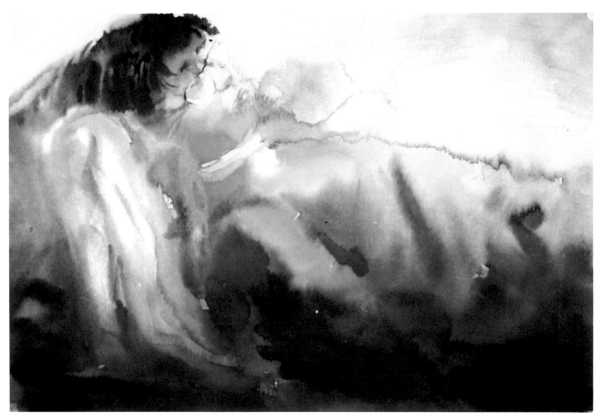

▲以水份大量渲染，人物神情十分傳神。

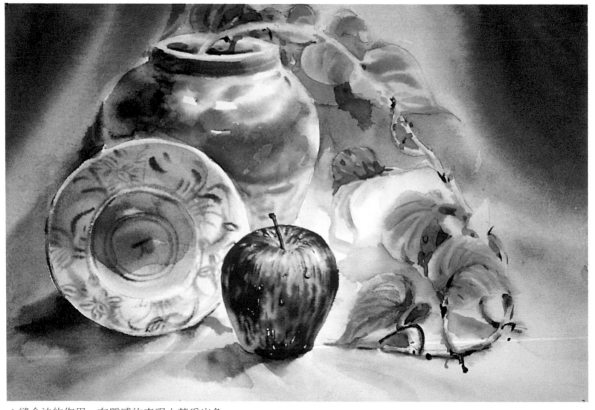

▲縫合法的作用。在質感的表現上甚爲出色。

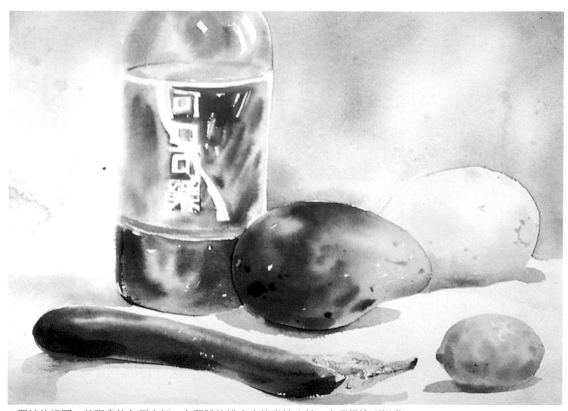

▲單純的構圖，整張畫的色調良好，各單體的描寫亦能掌控水份，表現得恰到好處。

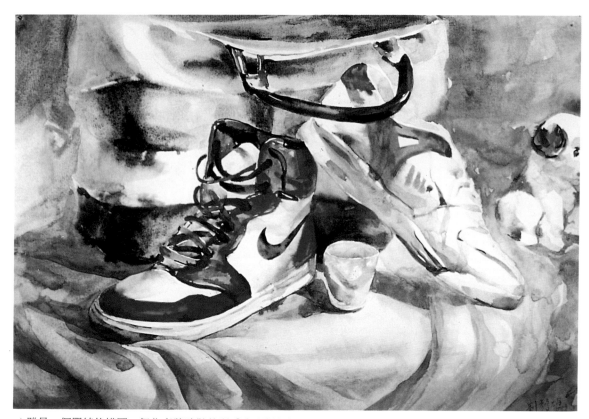

▲雖是一個單純的構圖，但作者將球鞋的質感表現得很好，後方的手提袋以渲染方式表現亦相當成功。

▲ 主題與副主題之間的空間感表現極佳，使平面的畫作具深遠感。

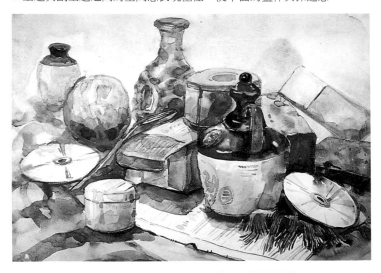

▲ 雖然在構圖安排上有太雜的感覺，但質感和空間表達堪
　稱良好。

利用顏色的對比來表現出大太陽下人物的面部陰影變化 ▶
。

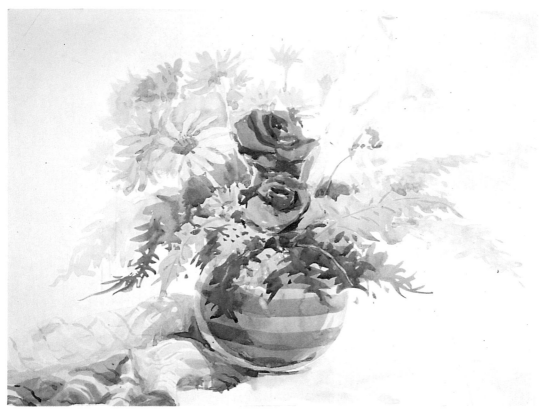

▲作者用色清新，虛實之間亦控制得極佳，是一張典雅的小品。

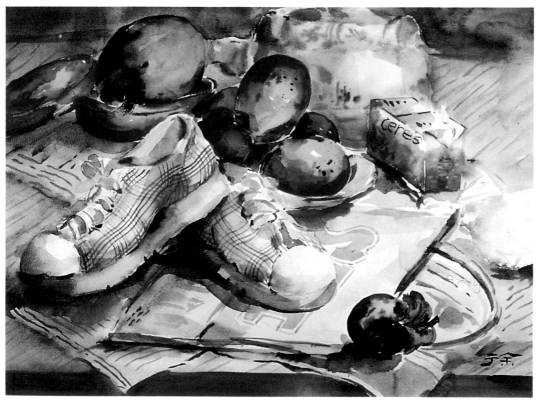

▲構圖平穩，其中布鞋的質感表現得很出色。

140

名 家 作 品 欣 賞

作品順序：依作者姓名筆劃排列

欣賞 1
靜物／石志明（56x37cm）

靜物／石志明（56x37cm）

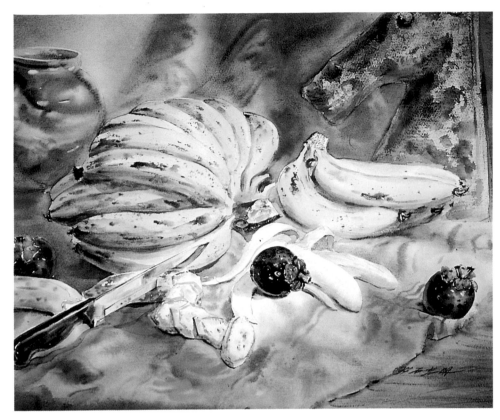

靜物／石志明（56x37cm）

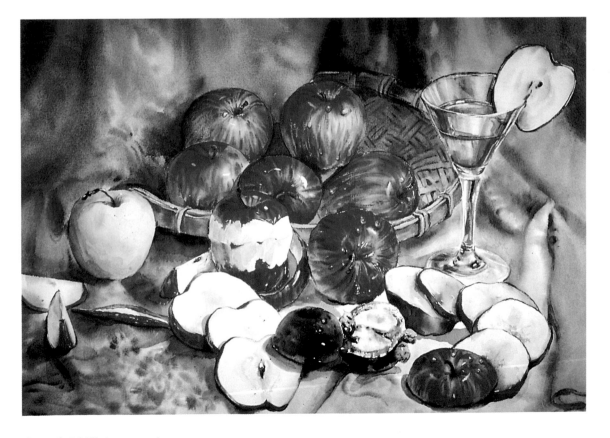

靜物／石志明（56x37cm）

水鄉／金哲夫

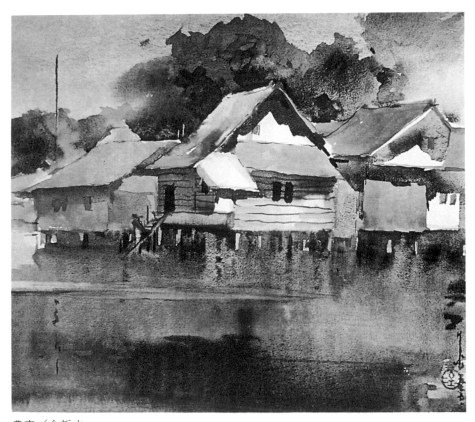

農家／金哲夫

144

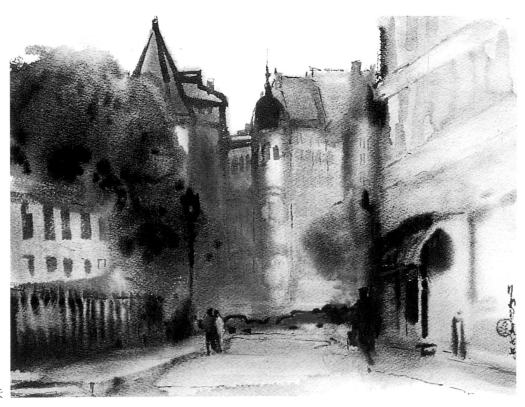

街頭／金哲夫

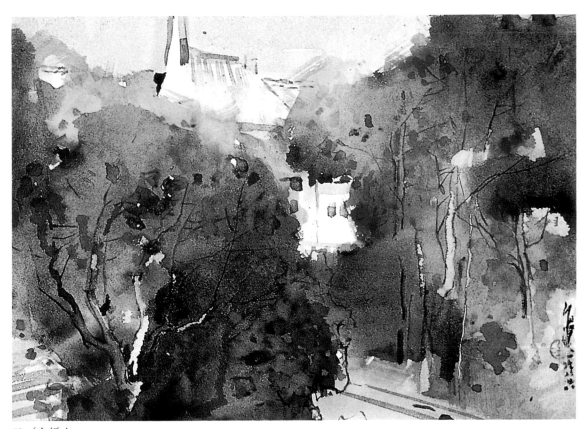

秋／金哲夫

145

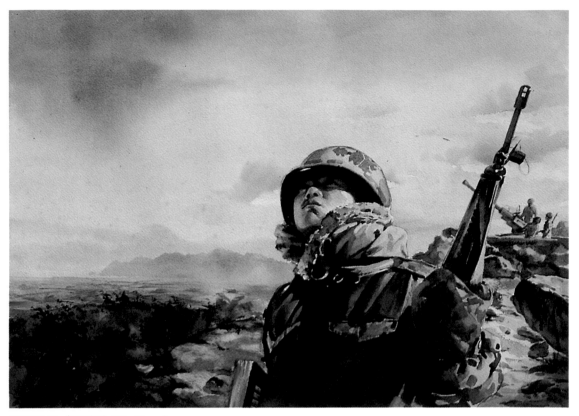

拂曉戰備／洪明河（78x58cm）

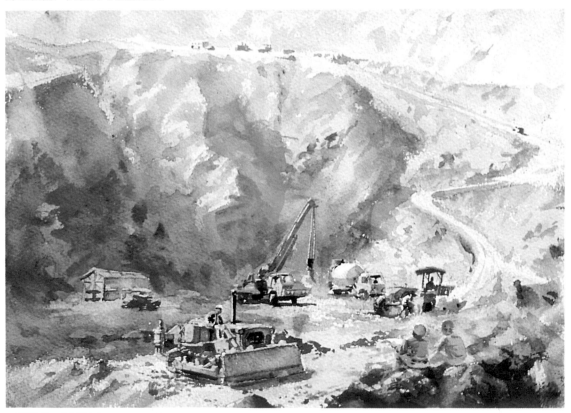

工程即景／洪明河（56x37cm）

息／洪明河（56x37cm）

萬紫千紅／張三上（78x58cm）

正綠／張三上（78x58cm）

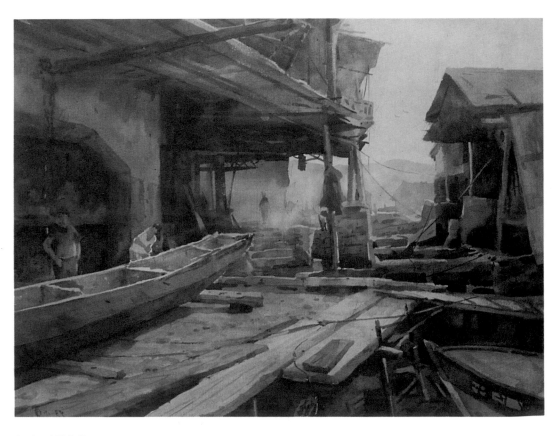

船廠／張志偉（78x58cm）

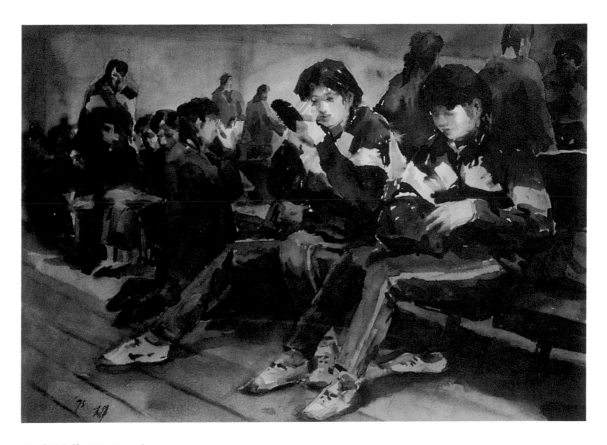

妝／張志偉（78x58cm）

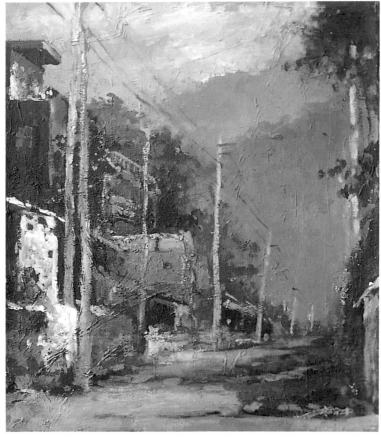

（壓克力顏料）
午后／游守中（78x58cm）

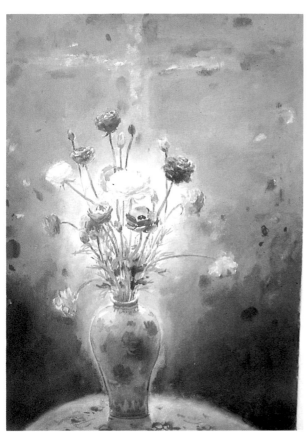

花之祭／黃進龍（78x58cm）

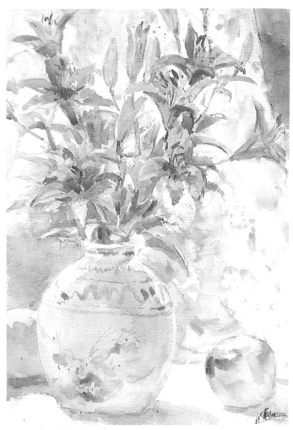

花卉／黃進龍（56x37cm）

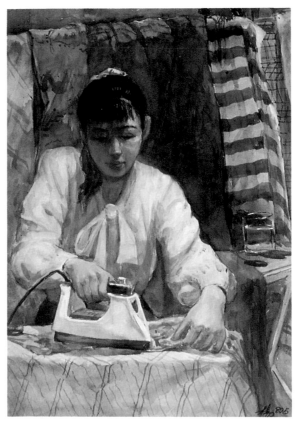

整裝／楊懷榮（78x58cm）

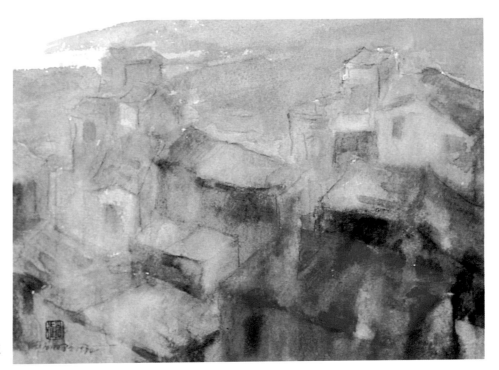

九份山城遇雨／趙明強

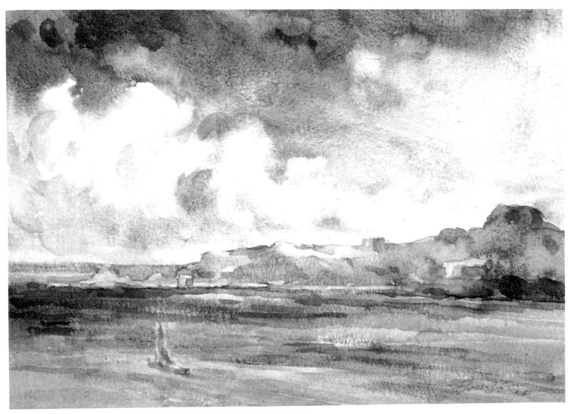

北海岸／趙明強

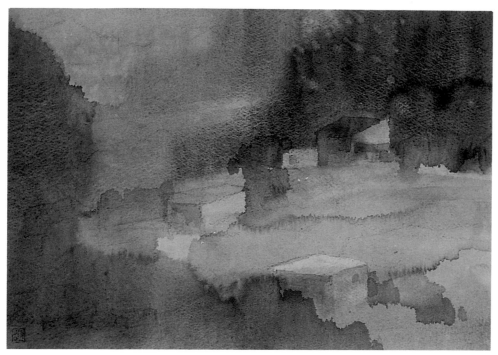

春雨／趙明強

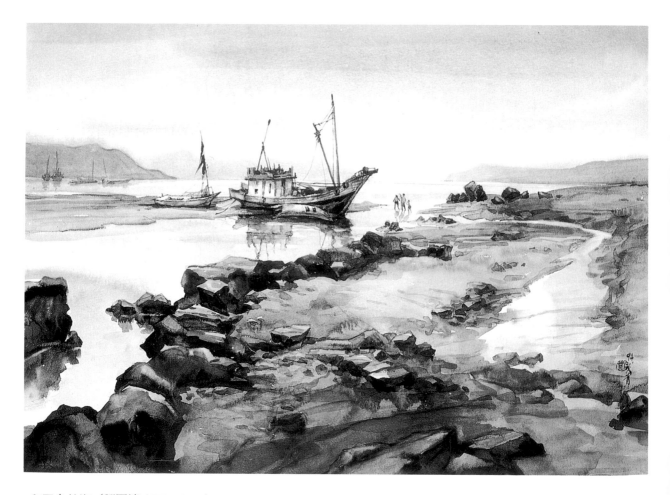

和平島外海／鄧國清（77.5x56cm）

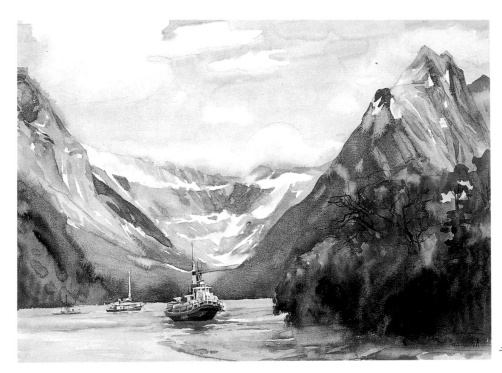

千褶湖／鄧國清（77.5x56cm）

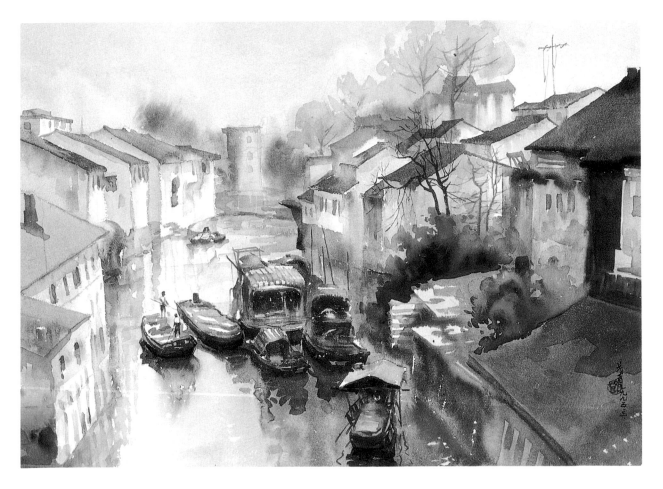

南尋水道／鄧國清（77.5x56cm）

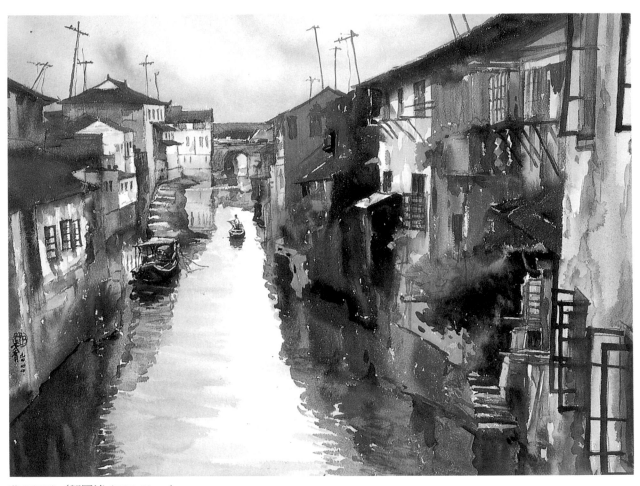

蘇州河畔／鄧國清（77.5x56cm）

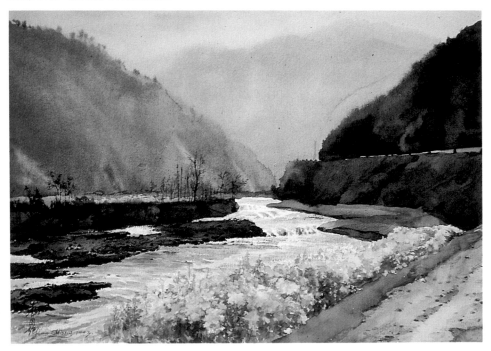

澗水潺潺／鄧國強（57x38cm）

154

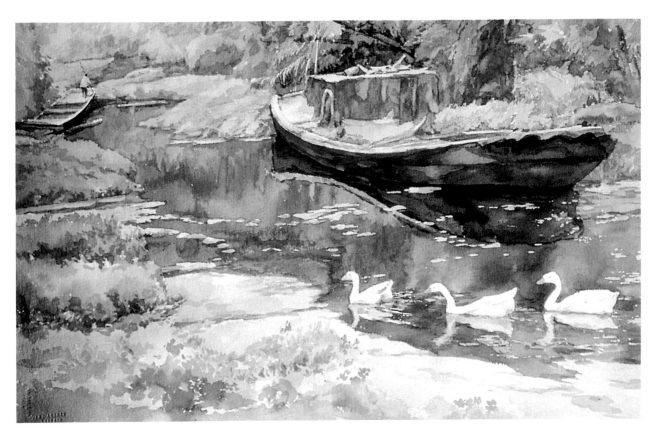

三隻白鵝／鄧國強（57x38cm）

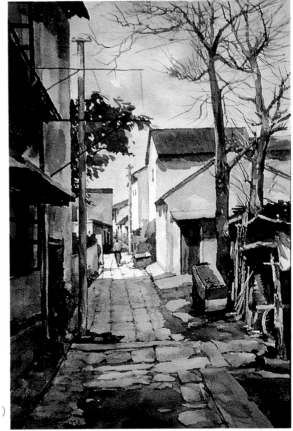

陋巷／鄧國強（57x38cm）

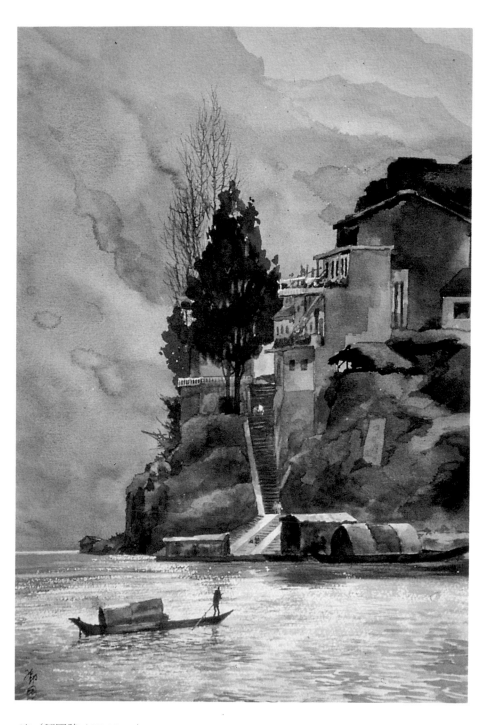

渡／鄧國強（57x38cm）

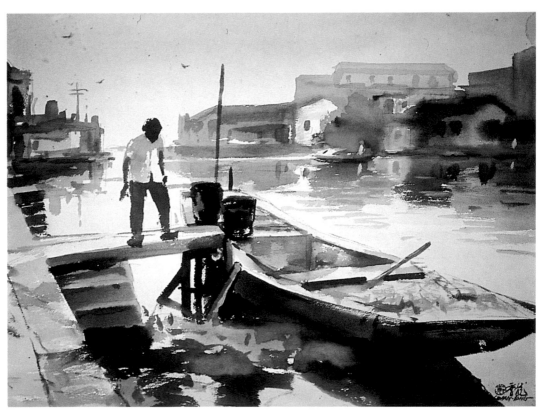

蘇州／鄭香龍

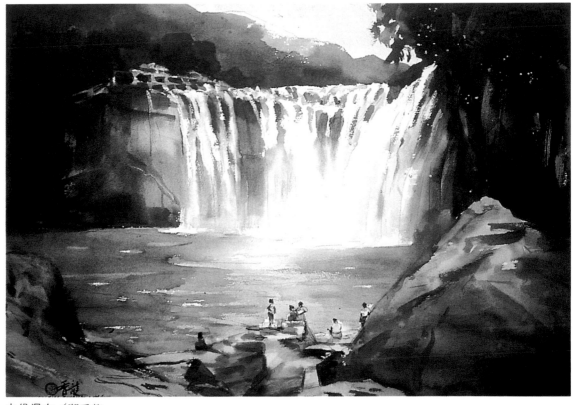

九份瀑布／鄭香龍

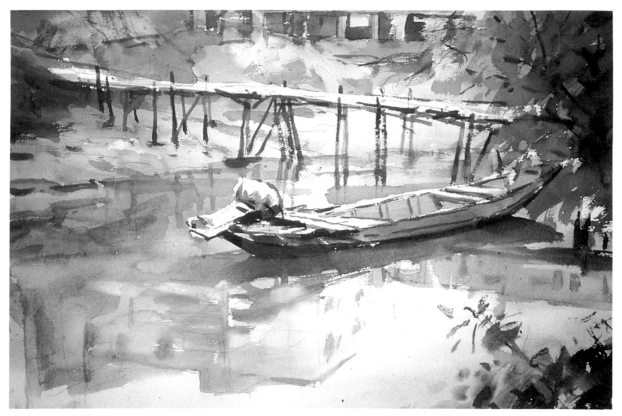

獨木橋／鄭香龍

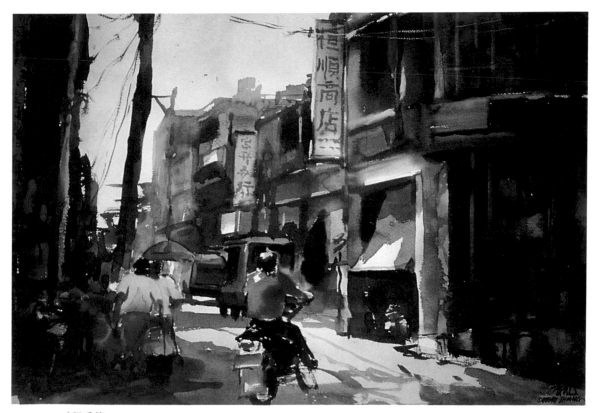

芎林老街／鄭香龍

158

藍色守護神／謝明錩（76x51cm）

附錄：歷屆聯考試題分析

邁思美藝術工作提供。

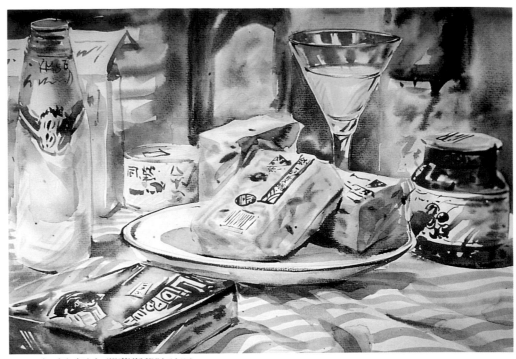

▲ 84年度(夜)台灣藝術學院試題

▲ 84年日大考題

年度	77	78	79	80	81	82	83	84
內容（日大）	紅青葡酒盤紙灰 蘋蘋萄 果果柚瓶子鶴布 色素	香 百李木柳檸紅玻盤白條 果子瓜丁檬汁杯子盒布 色璃色紙紋	紅青青李椰梨柳畫不茶灰 蘋蘋 果果椒子子丁箱鋼壺布 鏽色素	色鋼乒皮布球桌動 黃乒小紅桌素運毛 球球鞋拍跑布用巾	紅青柳檸黑鑲六圓麻黃條紅條綠條 蘋蘋 果果丁檬框片盒碗繩色布色色布 空角形紋紋紋	紅木紅領黑乒灰舒 帽框白條 子紋帶鏡球布冊跑 色墨色素畫	土盤書紙鋁果白塑紙蛋深格 司箔紙 麵包條子 膠糕子	板帶帶袋帶帶 藍紅橙黃綠藍紫 色紙紙紙紙紙 杯包汁色袋捲盒色布
三專（夜大）		竹水砂貝 簍管子殼	玫瑰 一鑽玻璃 花朵石瓶子紙 鍋蛋報	加便柿便條布（藍色黃條紋） 菲當子當紋塑 貓袋顆盒膠	蘋汽香紅吹報 果車風 麵紙 包用水色機紙 黑黑塊牛杯報 傘鞋奶子紙 雨雨磚	釣礦竹報 魚用泉 具水簍紙	沙高果巧魚巧酒盤白紋 其腳克罐泉克底藍	瑪杯醬力頭水醬瓶子條布 MILK

歷屆聯考試題一覽表

▲ 81年3專試題

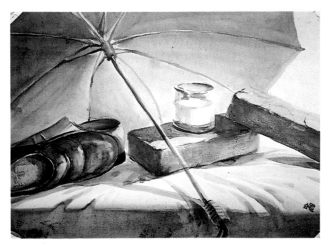

▲ 82年3專試題

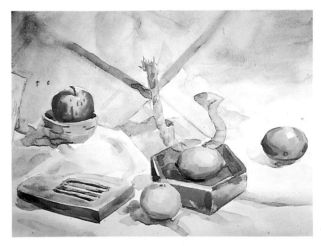

◀ 81年日大試題

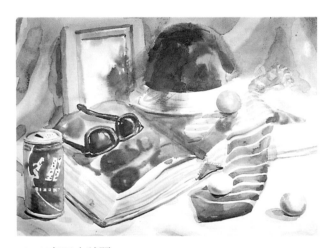

▲ 82年日大試題

83年日大試題 ▶

靜物練習
平時多作寫生練習，是增進技法的
不二法門。考試時切忌想用背稿的
方式僥倖過關。

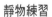 ▶

水彩部份
（依畫家姓氏筆畫排列）

■石志明

1971年出生　台灣台東人
1988— 復興商工美工科畢業
美工科科展第二名
光華杯美展高中組佳作
1991— 就讀中國文化大學美術系
1992— 第十三屆全國美展入選水彩類
第四十七屆全省美展水彩類入選
第十屆高雄市美展水彩類第三名
全國書畫比賽大專組佳作美術系系展第二名
1993— 全國青年寫生比賽大專組第三名
美術系系展第三名
1994— 中國文化大學美術系畢業
現任：邁恩美藝術工作坊負責人、專業畫家

■金哲夫

山東人
政工幹校第一期畢業
1957— 返母校任教，歷任系主任，全國美展、全省美展評審委員、中國畫學會常務理事、中國油畫學會理事，曾赴亞、非、歐、美洲等廿餘國考察寫生，計獲獎五次。
現任：政治作戰學校藝術系教授專業畫家。

■林俊明

1960年生　台灣屏東人
政治作戰學校1952年班畢業
1983— 作品於全國青年書畫展、台北市美展、陸光美展、新文藝金像獎等獲獎多次。
1990— 台中首都藝術中心水彩首展
1991— 台中首都藝術中心油畫首展
1992— 台北根生畫廊油畫個展應邀台北畫廊

博覽會
1995— 中華民國繪畫欣賞協會～年輕藝術家拍賣會
現任：復興商工美工科教師

■吳信和

1961年生　台灣台東人
政治作戰學校美術科1984年班畢業
1985— 獲全國大專組漫畫第一名
1992— 獲文藝金獅獎國畫類銅獅獎
獲文藝金像獎國畫佳作
1991— 文藝金像獎油畫類入選
現任：國防部藝術工作總隊美術組專員

■洪明河

1965年生　台灣嘉義人
1983年復興商工美工科畢業
1986— 第廿二屆新文藝金像獎油畫金像獎
1988— 第廿四屆新藝金像獎水彩銀像獎
現任：專業插畫家

■張三上

師大美術系72級畢業、師大暑研所肄業
全國大專青年水彩寫生比賽第二名
師大畢業美展水彩第一名
第9、12屆台北市美展水彩佳作
第41屆全省美展優選水彩類
北區七縣市水彩寫生第一名
參展中華民國78年水彩畫大展1993年台北、台中首都藝術中心「水漣綺、彩激盪」聯展。
1994年首都藝術中心「水漣綺、彩激盪Ⅱ」聯展。

■張志偉

1971年生　台北市人
國立藝術專科學校畢業
第二屆台北縣美展大會獎
全國青年寫生比賽第一名
光華獅子會寫生比賽銅獅獎
應邀1990年中華民國水彩畫大展

藝專校慶美展油畫首獎
1995— 第卅一屆新文藝金像獎水彩金像獎
教育部文藝創作獎水彩創作獎
現任：五月畫會會員

■游守中

1965年生　台灣南投人
政治作戰學校美術科1988年班畢業
1993— 獲清溪金環獎油畫類銀環獎
南投縣立文化中心舉行油畫創作個展
1994— 應邀台北龐畢度藝術中心春季沙龍展畫家
應邀台中雅特藝術空間視覺
油畫創作個展
獲新文藝金像獎水彩類佳作、國畫類佳作
1995— 應邀台北龐畢度藝術中心兩週年度「魂牽夢縈五月情」聯展
作品於基隆、雲林、苗栗、豐原、新竹等地文化中心巡迴展
現任：政治作戰學校藝術系助教
南投縣美術學會會員
中韓畫家交流會會員
九九畫會會員

■黃進龍

1963年生　屏東東港人
國立台灣師範大學美術系畢業
國立台灣師範大學美術研究所西畫創作組畢業
曾獲國展、省展及大專青年書畫比賽，南瀛美展西畫類首獎多次。
1989— 當選全國大專優秀青年榮獲全省美展放久免審資格
第12屆全國美展首獎（金龍獎）
師大美術系78期畢業美展油畫第一名、水彩第二名
1992— 台北高格畫廊水彩首展
1995— 文藝金像獎水彩類銀像獎

現任：國立台灣大學美術系教師
中華水彩協會會員
中華民國油畫協會會員
台灣水彩畫協會會員

■曾冠中

1971年生　臺灣屏東人
國立臺灣藝專畢業
1989— 全國學生美展優選
1990— 全國學生美展初賽第一名
1993— 歌林公司設計競賽獲優良產品設計獎
1994— 世貿協會傢俱設計競賽人選
1995— 國立臺灣藝術學院屏東校友會美展參展

■趙明強

1957　台北市人
政治作戰學校藝術係1979年班畢業
1984— 從金哲夫教授研習人體素描、油畫
1987— 人華之盧從鄧雪峰教授研習水墨花鳥
1991— 於西照軒、石鼓藝術中心從長兄趙明明先生研習篆刻藝術
1993— 獲中國文藝協會第卅四屆文藝獎章「水彩繪畫」獎
水彩個展二次、水墨個展一次、攝影個展三次。
水彩作品以「夏日冥想」、「落日瞬間」、「雨季」等系列作品，備 受畫壇先進激賞。
現任：政治作戰學藝術系教官

■鄧國清

1932年生　湖南邵陽人
政治作戰學校藝術系1956年班畢業曾獲新文藝金像獎、全省美展、畫學會金爵等首獎。
1976— 應邀中、日文化交流展
1982— 應聘「全國書畫展」評審委員
第卅六屆全省美展評審委員

1982—應聘「北市美展」評審委員

1989—中華民國78年水彩大展

1990—應聘教育部文藝創作獎評審委員擔任新文藝金像獎評審委員

1992—亞洲水彩畫聯盟畫展應聘「全國美展」評審委員

1994—應邀中、韓畫家交流展

1995—應聘「南瀛美展」評審委員，應邀省立美術館舉行水彩個展

現任：政治作戰學校藝術系教師，國立台灣藝術學院美術系教師

■鄧國強

1934年生　湖南邵陽人
政治作戰學校藝術系1958年班畢業

1971—台灣大學中文系畢業

1984—應邀中國美術中心教授聯展

1986—應邀當代水彩畫名家聯展

1990—於華視藝術中心舉辦水彩個展首展

1991—應邀海峽兩岸水彩大展

1992—應邀美國休斯頓地平線藝廊畫展

1994—應邀中韓畫家交流展

1995—應邀於台灣省立美術館舉辦水彩個展

現任：專業畫家

■鄭香龍

1940年生　台灣新竹人
從事美術教育及水彩創作30餘年現為專業水彩畫家
作品曾在國內各項重要美展獲獎多次，曾榮獲中國文藝獎章水彩類創作獎，個展10餘次。
著有「水彩技法」、「水彩畫集」

■謝明錩

1955年生　台北市人
1977輔仁大學中文系畢業
1978—雄獅美術新人獎第一名
1982—獲國家文藝獎西畫

特別獎

1983—全省美展第二名

1986—全國美展第二名
中國文藝協會文藝獎章

1987—教育部文藝創作獎水彩創作獎

1988—中華民國畫學會金爵獎

1992—應聘全國美展審委員

1982～1995年台北阿波羅畫廊、台北皇冠藝術中心個展　共計7次著作：「走進店裡瞧一瞧」、「謝明錩的眼睛」、「讀書散記」、「古典的晨曦」、「美麗與滄桑」、「陽光聚會」、「中國、歲月」—謝明錩畫集

現任：專業畫家、台北市立美術館水彩講師、輔仁大學應用美術系講師、台北市立師範學院美勞系講師

■提供作品學生

田鴻鈞	張佩琪
時永駿	楊雅淳
江枚芳	劉毅雄
宇中怡	蕭連華
邱怡君	蘇福隆
徐美棋	

水墨部份
（依畫家姓氏筆畫排列）

■李沛

政工幹校一期畢業　河南舞陽人
文化大學美術系國畫組，藝術研究所碩士班畢業
培靈神學院博士班畢業
畫潑彩山水兼蘭竹蟲魚
著有「山水畫法」「李沛畫集」
曾於國內外畫展十餘次，曾任職文化大學藝術系
六十三年度榮民楷模
六十五年度北區黨部十一次全國代表大會選舉代表
中、韓畫家交流展多次

現任：政治作戰學校藝術系系主任

■李重重

1942年生　安徽屯溪人
政治作戰學校藝術系1965年班畢業曾於國內外舉辦個展十次，聯展十餘次，
自1971年至1990年20年間於西德、美國、法國、韓國和馬來西亞等地舉行個展，作品受國際藝壇肯定，亦受典藏

現任：全國美展評審委員

■李沃源

1957年生　福建金門人
政治作戰學校藝術系1980年班畢業

1984—北市美術館邀請彩墨創作聯展

1986—第十一屆全國美展國畫首獎金龍獎
擔任公共電視國家古蹟巡禮藝術指導，文藝金像獎國畫類第一名

1987—當代水墨薪傳聯展

1988—省立美術館開館首展聯展
江湖滿地水墨創作出版
情詩集水墨創作出版

1991—彩墨詩情畫於美國東方藝術中心個展並獲頒美國加州政府文化獎
擔任「歐洲皇后」

選美—中華民國美術類評審委員

1992—金門傅錫琪紀念館返鄉個展

現任：美國東方藝術中心簽約畫家
中華電視公司美術指導

■唐健風

湖南邵陽人
政治作戰學校藝術系1969年頒畢業長於國畫水墨人物、漫畫、攝影作品曾獲新文藝金像獎首獎四次、畫學會金爵獎、文協文藝獎章、藝術中興文藝獎章

現任：新中國出版社副社長

■鄧雪峰

1929年生　四川人
政工幹校第一期畢業
曾於國內外個展及參展十次，曾獲中山文藝創作獎。文藝金像獎，畫學會金爵獎，文藝獎章，歷任國家文藝獎、新文藝金像獎、全審美展、北高市展等評審委員
任教國立藝專，政治作戰學校藝術系三十餘年

1986—任政治作戰學校藝術系主任

1995—臺灣省立美術館邀請個展著有「山水畫法則之研究」花經筆墨紙硯「歷代名畫記的研究」

■鄭正慶

1946年生　臺灣南投人
政治作戰學校藝術系1969年班畢業
全國第一屆素描展首獎
獲新文藝金像獎首獎及文藝金獅獎，教育部文藝創作獎等獲獎多次舉行個展多次於臺北，臺中，臺南和高雄等地

現任：政治作戰學校藝術系講師中韓畫家交流協會會長

參考書目
書目／作者／出版社

- Starting With Water Clor

- World Waterolor

- Americas Best Contemporary

- Step by step by Kolan Petersdn

- Sargent watr colors

- Pulling Your Palntlngs Toget Her

- Painting what you see

- 水彩技法／楊恩生／藝風堂

- 水彩技法解析／黃進龍／藝風堂

- 水彩新技／周剛／星狐出版社

- 水彩畫法圖解／馬白水

- 現代水彩技法／陳中明／萬友出版社

- 水彩寫生／遼寧省美術出版社

- 中國水墨人物畫的筆墨研究／鄭正慶／新中國出版社

- 中國水墨畫與西洋水彩畫的比較研究／高小曼／樂韻出版社

- 最新透視圖技法／北星圖書公司

- 產品展示圖的表現技巧／師友工業圖書公司

- 標準水彩畫／朱介英／美工圖書社

水彩技法圖解

定價：450元

出 版 者：新形象出版事業有限公司
負 責 人：陳偉賢
地　　址：台北縣中和市中和路322號8Ｆ之1
電　　話：9207133・9278446
ＦＡＸ：9290713

編 著 者：張國徵
發 行 人：顏義勇
總 策 劃：陳偉昭
美術設計：張呂森、劉育倩
美術企劃：張呂森、林東海、劉育倩

總 代 理：北星圖書事業股份有限公司
地　　址：台北縣永和市中正路462號5Ｆ
門　　市：北星圖書事業股份有限公司
地　　址：永和市中正路462號5Ｆ
電　　話：9229000(代表)
ＦＡＸ：9229041
郵　　撥：0544500-7北星圖書帳戶

行政院新聞局出版事業登記證／局版台業字第3928號
經濟部公司執／76建三辛字第214743號

西元2003年9月　第一版第二刷

國家圖書館出版品預行編目資料

水彩技法圖解／張國徵作．— 第一版．— 臺北
　縣中和市：新形象，1996〔民85〕
　　　面；　公分
　參考書目：面
　ISBN　957-8548-95-8 (平裝)

　1.水彩畫

948.4　　　　　　　　　　　　　　　85003197